茶世界

鐘友聯——著

與 3 5 位 茶 職 人 的 對 話

自序

與茶人對話是一件令人歡喜愉悅的事，定居茶鄉的日子，因緣殊勝，與茶人互動的機會特別多，因此才有本書的規劃。

茶人遍布在士農工商各界，有可能是茶農、茶商、茶客，或是茶師，也有可能是愛茶的文人雅士。所以這些愛茶的茶人，對茶的詮釋是相當多元。

茶人是茶的知音，茶人豐富了茶的內涵，在品茶的心靈活動過程中，茶人扮演重要的角色，活化了茶的生命力。

本書撰寫的時間相當長，雖然已時過境遷，但現在校閱這些文字時，當時與茶人互動的歡喜情境，仍然躍動在眼前。

從這些對話，我們看到他們為茶所做的努力，豐富了茶產業、茶文化、茶藝術，提升了品茶的境界，同時體悟人生，進而改變想法，讓生活充滿著樂趣。

只要您愛茶，透過與茶人對話，將可打開人生的另一扇窗，開拓更寬廣的視野。

祝福您！

鐘友聯　謹識

二○一八年五月四日於燕子湖畔不二草堂

目次

第二篇　與茶人對話

茶世界：與35位茶職人的對話

第一篇

茶禪道探密

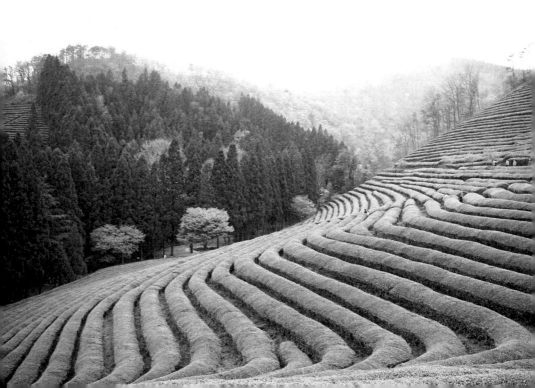

茶禪道掌門人——農禪大師

茶味心中嚐

愛喝茶的人，都是被茶香所迷。到處找茶，就是為了那迷人的茶香茶味。有人能品出茶香，有人卻喝而不覺，關鍵就是有無用心去喝茶了。

聖輪法師說：「喝茶時，我們要去思維，不要咕嚕咕嚕地牛飲。喝茶要先聞茶香，然後用舌尖啜飲，當我們舌頭一捲，吸的一聲，讓茶在嘴裡打滾，可以將茶與口水充分混合，沁潤舌頭，充分體驗茶香的滋味。」

體會茶香茶味，這是品茶的入門，屬於生理的層次，口腔感覺的階段。

現在有所謂泡茶師的認證，就是要會泡茶，能泡出好茶，就是要拿捏茶量、茶水與時間，三者的比例，就能泡出好茶。有好品質的茶葉，熟練的技巧，自然

可以泡出好茶。這仍然停留在初級的層次，屬於生理的境界。

能得到好的茶葉，泡出好茶，品到茶香，心裡起歡喜心，喝到好茶，大家很開心，這就進入心裡的層次了。

現在流行的茶藝，就是泡茶的藝術表演，透過優美的儀態，文雅的舉止，藝術的場景，喝到一杯好茶，那種愉悅、歡喜心，有了加分的作用了。

茶藝的活動把泡茶品茶的行為，從生理的層次，提升到心裡的層次。茶藝的表演，有利於茶文化的提升。

現在愛茶的人，著重在喝茶的好處，茶中的成分有利於養生之道，為了得到好處而喝茶的人，這是以茶養生，仍然是停留在生理的層次，喝茶可以改變生理狀況，例如消油脂、減肥等等有益健康的功能。

現在喜歡喝茶的人，重視茶香、茶味、養生功能，都只是停留在初級的、生理的層次，尚未進入茶道的境界。

茶性禪中悟

聖輪法師所領導的茶藝表演，有別於其他團體的茶藝活動。就泡茶的藝術表演這個層面而言，是沒有兩樣的，同樣是要泡出一杯好茶，同樣是透過文藝的方式，來增加品茶的氣氛，增加歡喜心。

不同的地方，是聖輪法師，在茶藝表演中，注入新的元素，豐富了茶藝的內涵，將品茶的行為，從生理的層次，提升至心裡的境界，進而進入靈性的境界，到了這個階段，才能稱做茶道。

聖輪法師說：「台灣的茶藝跟茶道還有一段距離，茶藝是表演給人看的藝術，而茶道則是一種禪，定中泡茶，悟中喝茶。」又說：「茶的外層是請客之茶，意義是辛苦了，累了，喝茶解渴。內層是談心之茶，其意是請喝茶，喝了這杯茶，有什麼感覺，密層是禪密之茶，藉茶的熱流來引發我們內在的能量，就是藉茶而修道了。」

他領導的心靈茶禪道，就是透過靜心來泡一壺好茶，透過好茶來引發人們的善心感恩之心。飲水思源，感謝大地，長養了茶樹；感謝茶樹，犧牲了嫩葉，將

它的能量供給人類，感謝茶農的辛苦種植，將茶葉變得甘醇美味。

他認為茶像個修行人，喜歡住在高山上，終年常綠；像個得道的高人，永不凋黃，它能提神，表示它是自覺覺人，犧牲小我，化身千百億，讓四方大眾，皆能品嚐。

這是茶的精神，他承受日曬雨淋，吸收日月精華，才有好的能量，提供給有緣的眾生。

茶禪佛之味

靜心才能泡出好茶，心靜才能品到好的茶滋味。

趙州禪師一句「喫茶去」，傳誦千古。一句「喫茶去」就能解開煩惱枷鎖，斬斷業障葛藤。佛法就在日用之間，不用想太多，勇於承當一切，活在當下，一心喝茶去。

聖輪法師說：「喝茶重在品茶，領悟其中的茶禪。茶能讓人去煩惱，茶能增長智慧，也能平靜心靈，茶禪就是要在無言之中，靜靜地看、靜靜地聽、靜靜地品味。」

接著他又說：「泡茶時可觀想自己泡在茶中，藉以洗滌塵垢，淨化心靈，覺醒佛性。滾燙的熱水澆在身上，彷彿接受考驗的煎熬，倒入杯中，總算熬出了

頭，茶香四溢，那是汗、是淚水，是歡喜的結晶，更是天上的甘露。」

他更寫了許多茶禪偈語，把茶之禪味表露無遺。

茶禪無語道已得，談禪說教數十年，不若吃茶一念間。
廢話台上千百遍，迷徒昏睡鼻出煙，不能內觀尋正道。
六塵向外火攻堅，多少迷人說修道，百千自困是非圈。

一旦跳出成正覺，一口禪茶無相篇。

喝茶在生理的層次，是養生的功能，帶來身體的健康，改變生理的體質，到了心靈的層面，就是改變思維的方法，轉化念頭，增進心靈的品質。

因為心靈得到了淨化，內心澄靜了，煩惱消除了。所以，他又說，

一壺茶，化消多少恩怨，一席禪，化解多少煩惱。
茶禪一味，恩怨全消，靜坐片刻，煩惱立斷。

茶道心已覺

茶是有生命、有文化、有藝術、有佛法的。經過聖輪法師的詮釋，我們體悟

到，茶的確蘊涵了佛法的真諦。有了佛法，茶就是甘露。

茶性與禪性相近，茶道通禪道。參禪悟道，重在自身的體驗和悟道。道可道非常道，禪味無法言傳，恰如品茶一樣，必須自己去品嚐，冷暖自知，大家來品茶，一千個人有一千個不同的感受。這種只可意會的境界，就是禪境。

聖輪法師說：「在泡茶的當下，要從中去體悟佛法的體性。加水於壺中，水代表智慧水。泡茶要加蓋，為了不讓香氣散失，在修行過程中，也要時時保住，不能有漏，加蓋也如同守戒，讓修行人不會隨意放任。啟示我們修行人，在豁達中，不失其保守，放鬆中不要變成放蕩與任性，自然而不隨便。」

聖輪法師的茶禪思想，就是要從以茶會友，進而以茶談心，以茶入禪，最後是以茶入道。茶在他的心目中，是成佛的資糧，如觀音的甘露，一滴就能入定，一滴就能清明，一滴就能開悟，從出離心進入覺悟的心。

人生就是一杯茶，天下萬般事，一味喫茶去，放下萬緣，把心淨一淨，洗一洗，萬般事物皆不妄想，凡事保持平常心。茶的妙味，就是在寧靜的思維裡，開啟我們的佛性，從飲茶開始淨化身心，寧靜自身的本性。

佛教在茶中融入了清靜安詳的思想，希望透過飲茶，把自己與山水融為一體。把飲茶從技藝的層面，提升到精神的層面，佛教的確豐富了茶文化的內涵。

「少說一句閒話，多喝一杯好茶。」聖輪法師又說：「我們要藉一壺好茶，

茶禪道掌門人

現在市面上自稱懂茶的人，大多停留在品茶知味上，憑著敏銳的感覺在說茶，未能深入茶境。目前能將茶藝提升到茶道境界的人，恐怕唯聖輪法師一人。

在茶這個領域的每個層面，如茶樹、茶種、茶園管理，採茶製茶品茶，可謂是全方位的茶人。

尤其是對茶的每個階段，皆能以佛法來詮釋，引領茶人體悟人生的真諦。除了要以茶養身外，還要以茶清心，以茶會友，以茶養性，以茶為師，以茶入禪，以茶悟道。

把茶樹當修行人，要我們以茶為師，經過製茶過程的煎熬，才有迷人的茶香，否則只是一堆樹葉而已。人生要有成就，也是要經歷淬煉。泡茶也是，茶葉經高溫熱水的沖泡才有茶香。天下無不勞而獲的事，萬般皆是辛苦得來的。

在茶界能深入詮釋，以佛學的觀點來看茶，以禪釋茶，比喻人生，引喻恰當，豐富了茶道的內涵，真正建立了茶禪道的思想體系。在此公推聖輪法師為茶禪道掌門人，恐怕沒有人會表示異議了。

一飲而盡，觀想人間是非，都在這一杯茶中，將茶湯喝了，所有冤仇一飲而盡，一心喝茶去，別無他念，就是入禪了。」

德海法師的武道禪茶

有茶就歡喜

佛法山極力在推廣茶，每個人都愛茶。

「您從小就住在佛寺，大概也是從小喝茶。」

「師父是個愛茶的人，有茶就歡喜，我們每個人，難免會受到師父的影響，個個關心茶，研究茶，喜歡茶，愛喝茶。」民國六十九年出生的德海法師說。

「真正從什麼時候開始，對茶有感覺。」

「大概是在民國八十四年，我還在讀高一的時候，我搭師父的車子，第一次到坪林，第一次到茶山，內心有了很大的感動，看到茶樹生長在高山上，脫離了塵世，第一次，我對茶，感到有一種出俗的感覺，那時我覺得茶，好像是活在靈

性的境界裡。」

德海法師繼續說道：「茶樹耐孤寒，不怕寂寞，遇逆境不退縮，越採摘越茂盛，嬌嫩的金剛體，承受天地的雨露，把精華貢獻給人類。茶這種無私無我的精神，是值得我們學習的。所以，師父要我們以茶為師。」

武道禪茶

「聽說您曾經到德國表演茶道。」我問。

「因為師父很忙，抽不出時間，所以指派德榮法師和我，到德國參加有機嘉年華會。在大會上，我們做了二場茶道表演。」

「這次的茶道表演，有沒有設定一個主題？」

「師父設定的主題叫『武道禪茶』。」

「光是聽到這個名詞，就覺得很有味道，很有吸引力，讓人想一探究竟。師父真

的是很有創意的人。到底什麼是武道禪茶呢？」

「師父說：『武可殺敵，文能淑世，武以練身調性，殺心中之敵；文以靜心怡性，滅心中之惱。練武以護法，習文以參禪，文武雙全，其功蓋世。』又說：『茶禪佛之味，茶道心之覺，靜默純然，能與道合。』所以，師父創造了相當特殊的武道禪茶。」

「現在，在台灣所看到的茶藝表演，以靜態為主，主張靜心才能喝到好茶。師父這套動靜合一的武道禪茶，的確相當有創意。」

「師父常說，人活著，就是要動，動是生命的現象；靜下來的時候，能顯出靈性的清明。動時無礙，不執著；靜時能放開，動靜歸於自然。所以，茶道是不侷限於靜態。」德海法師如是說。

武道禪茶的內涵

「武道禪茶如何進行呢？」

「在進入泡茶之前，先有幾招武術動作。我們應用千手拜佛功，接天地靈氣，引生命靈能。擁抱大樹，禮敬天地，接受能量。這是動禪，讓氣機活躍，之後才靜下來，反而能久靜。動中、靜中，皆能把心保住在禪的境界，時時保持覺性。」

「您認為武道禪茶要表達的是什麼意涵？」

「武道禪茶就是，即武，即道，即禪，即茶，四者合一，在動靜之間默照，和天地之氣，凝物我之心，品茶禪一味，形塑出『武道禪茶』的莊嚴曼陀羅。」

「您覺得武道禪茶，與靜態的茶藝，相較之下，有何殊勝之處？」

「現代人的通病，常常感到身不由己，不自在，心猿意馬，心煩意亂，注意力無法集中，這是由於身心四大不調所致。在武道禪茶中，藉由動態的身法，氣機的凝練，達到動靜一如，心物一元的統一境界，可以克服現代人的問題。我們師父說，道在用，在思，在行，在動靜之中。一呼一吸，道在其中，善用其道，佛力生焉。師父又說，禪茶味絕內家味，喫茶忘情淨憂慮，品茗言歡辭凡心。」

「武道禪茶的確有殊勝之處，西方人看了您們的演示，有何反應？」

「大大地引起他們對中國茶道的興趣。武道禪茶是動靜的結合，力與美的體驗，讓身心從對立達於統一，讓心物由二元趨於一致，由身心靈的凝練，收攝點燃拙火，昇華靈能，再加以智慧的甘露，滋潤調和身心，開發潛能，爆發出圓滿的生命大智慧。」

參訪大吉嶺茶區

「現在師父特別在推廣紅茶，您對紅茶有深入研究嗎？」

紅茶中的香檳

「世界有四大著名紅茶，祈門紅茶、大吉嶺紅茶、阿薩姆紅茶、錫蘭紅茶。」

我曾經到世界著名的紅茶產地——大吉嶺茶區參訪。」

「現在各界對大吉嶺紅茶的評價如何？」

「大吉嶺紅茶已經走出自己的風格，普遍受到愛茶人士的肯定。在世界紅茶中，佔有一席之地，被譽為『紅茶中的香檳』，身價非凡。」

「它的特色在那裡？」

「大吉嶺紅茶有一種雍容華貴的氣質，清新而優雅，同時會隨著季節變化和茶園的高度，呈現不同風貌，十分耐人尋味。獨特的香氣和品質，愈頂植的大吉嶺紅茶，滋味愈多彩豐富。」

「台灣是以春茶，冬茶，受歡迎，大吉嶺呢？」

「大吉嶺紅茶，年收三次，有春採茶、夏採茶、秋採茶。以夏摘茶最受消費者喜愛。目前他們的茶園，已朝向特色化發展。」

「大吉嶺紅茶能受到歐美高層社會的喜愛，能有獨特的麝香葡萄味，及金黃湯色。這種高品質，得力於那些條件？」

「主要得力於土壤、氣候、品種因子，造就出獨特的品質特色。大吉嶺的地

理條件，十分適合茶樹生長，尤其濕冷多霧的天候，使茶樹生長趨緩，有利於香氣物質的形成。加上實生苗和扦插苗並存的多元種源，更是型塑大吉嶺紅茶特色的重要原因。」德海法師說。

「您參訪了大吉嶺茶區，給您印象最深刻的是什麼？」

「我參訪了幾家製茶工廠，有一個共同的特色，那就是整潔衛生。從入口處的洗手台，更衣間，到每個製茶流程，都給人一種窗明几淨，一塵不染的感受。我想這是大吉嶺紅茶，在歐美社會，歷久不衰的重要原因。」

他山之石，可以攻錯。德海法師的心得，值得台灣茶界，好好反思。

德生法師的默照禪茶

生長在茶農之家

第一次遇見德生法師，是在山外山，大家正忙著做春茶，有的在浪青，有的在揉捻，有的負責乾燥，大家各就各位，形成一條生產線。

那時的德生法師，留著鬍鬚，給我印象深刻。那時感覺他話不多，我也沒和他多交談。後來在全民喝茶日，又看到他以達摩的扮相在泡茶，獨樹一格。我對達摩特別有好感，因為有人說我很像達摩，甚至開玩笑地說，叫我去演達摩，不必化粧。

我很想知道德生法師的茶道思想。

「我不懂茶，也很少去種茶、製茶，我是負責工程方面的事。」他很謙虛說。

「您總有喝茶吧！」

「我從小就喝茶，我俗家有種茶。」民國五十二年出生的德生法師說。

「您是茶農之家長大的孩子，應該從小就會種茶、製茶。您真客氣。」

「我是新竹關西的客家人，我們家種的是小葉種的黃甘茶，專製紅茶用。我們家只是賣茶菁，並不自己製茶。」

達摩泡茶

「佛法山每個人都愛茶，您表演的茶道，有特別的意義嗎？」

「我是遵照師父的指示去做。師父覺得我酷似達摩，所以指定我上場泡茶，表演茶道。」

「反應如何？」

「反應熱烈，真是一炮而紅，大家搶著

要喝我泡的茶。」

「這是師父推廣茶的獨門絕招，很有創意的想法。」

「本來師父是要我以達摩的扮相來表演茶道，結果，大家就認定我是外國人。大家把我當成外國人，有人以為是印度人，有人說是西藏人，伊朗、巴基斯坦，不一而足。我不開口說話，大家就認定我是外國人。還說師父收了一個外國的徒弟。一夕之間，我變得很有名。」

默照禪茶

「您主持的茶道表演，有沒有設定一個主題。」

「師父設定的主題，叫做『默照禪茶』。含有達摩打坐的禪茶之意味。在靜默觀照中，泡出來的禪茶，所以能夠大大地吸引了茶友的注意力。」

「您覺得如何才能泡出一壺好茶？」

「泡茶時要專注，就像寫書法一樣，我也喜歡寫書法。」

德生法師接著又說：「泡茶時，心要融入茶裡面，才能泡出好茶。也就是說，要心到、念到，才能泡出好茶。要有歡喜心，念力要祥和，要有愛護茶，呵護茶的心，真心泡茶，喝茶的人，才能得到歡喜心，同時給我們良好的回報，以讚美，感恩，鼓勵回報，這就是在泡默照禪茶時，有可能去開發善心，感恩的

心，開啟菩薩心。」

德生法師的默照禪茶，就是達摩禪茶。很像達摩在泡茶，也像外國人在泡茶。

把茶當修行人的德宏法師

從無到有

聖輪法師剛買下山外山這塊山坡地時,德宏法師就跟隨師父來參與開山工作。

「當時這塊山坡地,呈現那種景象?」

「就是一座荒山,什麼都沒有,有一小塊是荒廢的茶園,其他有些地方,曾經種過地瓜,剛來時,十分荒涼,沒有車道,一步一腳印,慢慢開墾出來的。」

「不假外人,都是自己來。」

「我們自己有怪手,有卡車,整地開路,都是我開怪手來處理。」

「坪林只適合種茶,您們懂茶,會種茶嗎?」

「我們佛法山有許多有機農場,當時還沒有種茶,也不懂茶。過去都是種有

機蔬菜，有機水果，現在慢慢發展成以茶為主體，除了坪林外，其他農場也種茶了。」

「現在的茶園很漂亮了，在經營的過程，是否遇到那些困難。」

「困難當然是有的，光是種茶，就種了三次，才種活。」

「種茶樹有那麼困難嗎？問題出在那裡？」

「就是太認真了，下雨天也往茶園走，除草施肥，把土壤踩硬了，樹根無法伸展，長不起來，只好拔掉再種。」

「在茶這個領域，您們主要跟誰學的？」

「在製茶方面，跟張名富、林東山學到很多。我們也到茶業改良場、台灣大學、嘉義大學、中興大學等，只要有相關的研習課程，我們就報名參加。」

茶是修行人

「佛法山的有機農場，過去都是種蔬菜、水果，是民生必需品，何以發展成以茶為主體呢？」

「自古以來，佛門與茶有緣，尤其是禪宗更留下許多『喫茶去』的公案。叢林喜歡種茶。自古以來，就是佛門出好茶。」

「從茶身上，有學到什麼嗎？」

「師父要我們以茶為師，我們是把茶當修行人看待。」

「這是對茶尊重的態度。」

「仔細去想，茶的確像個修行人，而且是得道的修行人。茶喜歡住在山上，佛教喜歡住蘭若，就是指清修道場。而且，茶已經修得很好，覺性不失，所以能夠年隨時保綠，不失道心。茶是個菩薩，它覺性不失，又能自覺覺他，所以，茶能提神。茶跟佛一樣，能化身千百億，茶已經傳播到世界各地，大家都能接觸到茶。」

人生像一杯茶

「這樣的比喻，很有意思。平日您愛喝茶？」

「從小就喝茶，跟隨父親一起喝茶。伯伯叔叔來找父親，就是用茶招待客人，看到客人來，我就幫忙準備水。」

「南部喝茶的風氣很興盛。」

「我是台南人，以前南部的人就很愛喝茶，鄉下也是，黃昏的時候，在外面乘涼，推出茶車，就在院子裡泡茶。」

「您大概也是不可一日無茶的人。」

「有事沒事，放下喝茶，甘苦盡在一杯茶，人生就像一杯茶，有苦有澀，有甘有甜。」

「白天辛苦工作，晚上有坐下來，大家來享受一壺好茶嗎？」

「當然是有的，茶有很好的作用，泡茶可以融合彼此，聯絡情誼，團體就是需要溝通，藉著品茶，可以達到和諧的目的。」

茶的信徒

「的確，茶有很好的作用，促進良好的人際關係。」

「我們出家人，是要自渡渡人，普渡眾生，更需要有良好的人際關係。」

「會接近佛門的人，都是自己找上門，已經一腳踩進來了。」

「我們不一樣，我們專渡別的道場渡不到的人，我們渡了很多茶的信徒。」

「怎麼說呢？」

「師父辦的有機健康飲食講座，很多是未接觸佛法的人，專門追求健康飲食，專門追求有機食物、有機茶的人，他們會接觸到我們，自然就會有機會接觸到佛法了。」

「真的是以茶渡人了。」

「這些茶的信徒，當初未必認識佛法，因為有機茶而跟我們搭上線，就有機會播下佛的種苗。」

現在宗教界，渡來渡去，都是那些人在流動，學佛學道，跑道換來換去，從這個道場轉到那個道場，這些流動人口，不必怎麼去渡了，他們心中有譜了。

而德宏法師說，渡那些渡不到的人，那才有意思。從未接觸過佛道，藉著有機茶，而找上佛門，那是真渡啊！

把茶當菩提甘露的慧心法師

專注的心

佛法山有四大志業，每個僧眾各司其職，並不是每個人都要來種茶製茶。

有一次在坪林的山外山，看到身兼數職的慧心法師，也在採茶的行列之中。

「農禪是我們佛法山的特色，每人都要參與，我們師父最忙了，有機會他也參與。」

「妳是用什麼心在採茶？」

「我是用專注的心在採茶，茶樹貢獻它的生命，我們應該用莊重的心，專注地採茶，該採就採，不隨便輕忽，才能讓茶樹淋漓盡致地發揮它的能量，製出好茶。」

「妳真是茶的知音。」

「我們辛勤栽培，專心採茶，茶會很開心。」

祝福的心

「妳戴耳機，是在聽音樂嗎？」

「我是在聽師父的法教，農禪法門就是把工作和修行結合在一起。在工作中持咒修持，自己受益，植物、茶樹也受益，得到加持。我們把宇宙的原音，給植物聽。」

「所以，佛法山的禪茶、佛茶，與眾不同的了。」

「我們農禪修士，在茶園中工作，是帶著祝福的心在面對植物，有祝福，有關懷，植物會長得更好，就像人一樣，需要關懷，需要愛心對待。」

感恩的心

「在喝茶時，又是什麼心情？」

「我是用感恩的心在喝茶。好茶得來不易，辛勤耕耘，只要我們用感恩的心，來品嚐一壺茶，會覺得茶更香，更甜，更好喝。」

「這是修行人反映的心境，禪心禪悅，讓茶回甘。」

「如果懷著感恩讚歎的心，來面對世間事，心境就不一樣了。」

茶海回甘

「人們把茶當飲料，妳把茶當成什麼？」

「我覺得茶是菩提甘露，茶是有覺性的東西。茶是甘露讓我們放鬆，茶是菩提讓我們反觀自照。眾生沉淪，苦海無邊，而茶能救渡眾生，茶海可回甘。」

「茶真的是這麼神妙嗎？」

「我們師父說過，人生最大的感受是心靈，一杯好茶，由口入心，讓我們心曠神怡，每天工作繁忙，苦惱不已，藉一杯好茶，可以釋放心靈中的壓力，解除許多煩惱。自古茶是一種良藥，是會友、談心、談道的媒介。喝茶不只解渴，他能讓我們放鬆心情，放下執著，更能找到生命的寧靜，過著平安知足感恩的生

活，茶就是指引我們眾生正確觀的甘露法水。」

慧心法師接著又說：「師父要我們以茶為師，就是要體認，茶不因寒孤而失節，不因採摘而氣餒，不因炒製而退味，不因煎泡而難耐，這種大無畏，堪做天人師。」

茶真的是菩提甘露啊！

以茶為師的慧農法師

好年輕的茶師

有一次德濟法師邀請我到山外山，參觀他們製茶的過程，順便拍攝紀錄照片。當天，工作人員很多，十分忙碌。大家分工合作，各司其職，顯得有條有序。

在室內萎凋浪青的這個階段，我看到一位十分清秀的出家尼師在工作，她的手法俐落，讓我印象深刻。

當時的工作很緊湊，我不敢去打擾她，除了點頭致意外，好像沒有交談一句話。

當時心中起了疑惑，心想：「這麼年輕的小女孩，長得這麼清純，何以年紀輕輕的就出家了？而且，她竟然會製茶。」雖然沒有跟她談話，心裡都是這樣

想著。

這次台北水源特定區管理局舉辦的，永續莊園計畫座談會，邀請聖輪法師去演講，只因聖輪法師有重要的行程，當天無法應邀參加，特別推薦慧農法師出席，報告山外山有機農場經營成功的經驗。

聖輪法師特別把這個訊息告訴我，並且希望我能出席，聆聽慧農法師的演講。

這時，我還不知道慧農法師是何許人也，到了會場見了面，慧農法師告訴我，她曾經見過我，我還是一頭霧水。她穿著僧袍，十分莊嚴，有玉樹臨風的感覺，竟然讓我認不出，她就是曾經被我讚歎，這麼年輕就會製茶的年輕法師。

這就是我與慧農法師，見面、認識的因緣。

學會製茶

我認識的山外山出家人，看起來都很年輕，可能是因為他們修的是快樂禪，是在有機的環境下工作，食用的是有機的蔬果，喝的是有機茶，因此，個個看起來，都年輕有活力。

「我已經出家修行十六年了。」慧農法師說，言下之意，好像是在跟我抗議，我不是小女孩。

「像妳這麼清純的女生，在出家前，大概沒有從事過農事，更談不上會製茶。我在坪林看到的，會製茶的都是老農，年輕人很少在製茶，更何況是女生，妳是怎麼學的？」第一次看到她在製茶的影像又浮現在腦海中了，難得看到的一位小女生在製茶。

「我製茶的資歷不深，除了到茶改場參加製茶研習之外，都是跟師兄師姐學習，像慧雲法師就是製茶高手。」慧農法師在俗家排行老么，所有的農事都是出家後才學習的。

「製茶的根本原理在那裡？」

「我認為製茶是一項『水利工程』，就是要讓葉片的水分順利走出，才能去苦去澀，水走得順，快速去水，就是萎凋過程主要的目的。葉片去水後，藉著平

衡作用，讓梗的水分走進葉片，再由葉片散發掉。」

慧農法師接著又說：「有機茶需要很多人來做，我要把原理搞懂後，才能和常住分享，大家都會製茶最好。」

佛法山的有機農場有很多處，而且經常輪調，各個法師幾乎都是全能的，會種茶、種果樹、採茶、製茶等等。

製好茶的條件

「製茶也許並不困難，製好茶才是真本領。」我說。

「我天生的資質，並不是很好。」

「製好茶要具備什麼資質？」

「最重要是嗅覺要敏銳，在製茶的過程是要仰賴嗅覺來做判斷。製茶的技術是相當靈活，不能呆板，死守方法。依據嗅覺判斷，來決定手法、時間和次數，絕不能一成不變地墨守成規。」

「妳認為製好茶，要具備那些條件？」

「我認為製好茶的首要條件，就是製茶師的心要安靜，不能心浮氣燥，否則會影響判斷，做不出好茶。其次要瞭解茶性，不一樣的茶種，性質是不同的，掌握原料，茶菁的老嫩，含水是如何？才能決定萎凋的時間。同時還要分析外在的

環境，如氣候、溫度、濕度等。」五十六年次的慧農法師如是說。

「製茶師要有好的修養，才能製好茶。」

「山外山是個修行的道場，大家都有很好的禪修經驗。所以，我們能製出好茶。」

「茶菁原料要好，茶園要認真照顧。」

「最重要是要有機栽培，山外山經營的是有機茶園，絕不使用農藥和化學肥料，這是有利大地，有利作物，永續經營的農法，我們的產品，當然是合乎健康的要求。」

「照這樣看出，山外山的有機茶，真的是與眾不同的絕品好茶。」

以茶為師

「山外山標榜的是農禪法門，妳們出家人在種茶，和普通的茶農在種茶，有何不同？」

「最主要是動機和發心不一樣。」

「表面上看起來都是在種茶，發心不同在那裡？」

「普通的茶農種茶，可能只是為了賺錢養家活口，而我們出家人種茶，是想用茶來渡眾生，喝到我們的茶，就是在八識田中種下因緣，我們不為自身利益著

想。」

「您們是邊工作邊修行，邊除草邊持咒念佛。」

「不僅如此，我們還會跟茶樹對話，我們的念波，茶樹會感受到。」

「您們對茶樹的態度，跟一般茶農是不一樣的。」

「當然不一樣，我是懷著恭敬心，尊重的態度來面對茶，學習茶的精神，茶樹終年常綠，承受日晒雨淋，吸收日菁月華，最後是奉獻給眾生。茶很柔和，茶與水、水乳交融後，產生的磁場，帶來的是和平之氣，歡喜之心。」

慧農法師接著又說：「我們在務農的過程之中，要有禪，要向大自然取經，用心去悟，以茶為師，才是農禪法門的真諦。」

「原來如此！」

「有一次，師父看到有人用腳去踢一帶茶梗，師父馬上糾正，對茶不可隨便，不可失去恭敬心，我們看到茶，要時時反思自己，如何才能奉獻給眾生？我們在工作，也在修行。」

愛喝紅茶

「山外山生產茶品，好像很多樣。」

「坪林是以包種茶為主流。包種茶是條狀的，我們也製造球狀的烏龍茶，全

發酵的養生茶——佳葉龍茶、紅茶等。」

「您會種茶、製茶、也愛喝茶嗎?」

「我從小就愛喝茶,現在白天喝冷泡茶,白天工作需要大量的水分,至少喝二大壺。包種茶適合泡冷泡茶,紅茶也適合。」

「您對喝茶有什麼建議嗎?比方說,不同的茶品,適合什麼樣的人喝?」

「如果已經愛喝茶的人,喝茶已經上癮的人,他已經找到他喜歡的茶品,那當然是順其所好。我覺得女性朋友,適合喝紅茶,紅茶含有鐵質,補氣血。我們生產的有機鶴岡紅茶,是條狀的、是高檔的紅茶,一般市上出售的,都是碎紅茶、茶末、茶袋型的,沒有那麼好喝。如果睡眠不好、失眠,憂鬱症的人,喝養生茶,佳葉龍茶有幫助,當然,茶是飲料不是藥品。有些人不敢喝茶,喝茶怕睡不著覺,可以試著喝紅茶或佳葉龍茶,一定可以克服心理上的障礙。」

山外山的法師,都是允文允武,會務農,也會弘法演講,像慧農法師,曾經當過小學老師,在家中是嬌生慣養,但出家後,會務農、會製茶,也當過高雄大寶禪寺的當家師,大坑有機農場當家師,現在調到鶴岡農場管理農場,人的潛能真的是無邊,只要您願意學,沒有不會的。

發心製好茶的慧雲法師

上山下海

山外山有機茶園的每一個出家眾，都會做茶，其中以慧雲法師最有心得。

「妳何時與茶結緣？」我問慧雲法師。

「我以前沒有接觸過茶，完全不懂茶，我會學茶，完全是師父的安排。」

「何時來坪林？」

「我是在民國八十三年皈依聖輪法師後，就常在佛法山當義工，八十四年那一年，聽大家說坪林很漂亮，風景很好，所以期盼到坪林的山外山當義工，就在那一年的冬天，我們到了坪林，那一年的坪林，冬天好冷，只有三、四度左右，又冷又濕，真是終生難忘，內心想著，以後再也不來了。」

「何以跟坪林的緣最深？」

「因緣是很奇妙的，不是妳要不要的問題。越是不要，因緣就是在那裡，八十六年開始清修以後，八十七年就到坪林種茶、製茶。九十年出家後，九十一年又回到坪林種茶製茶。九十二年到海天禪寺任當家師，每逢產茶期間，還是要上山製茶。山外山和海天禪寺，兩邊跑，人家戲稱我是上山又下海。」

力求做好茶

「師父是要借重妳製茶的專業能力，才讓妳上山下海。」

「我們都是從零開始，我是比較早發心製好茶。」

「學習的過程呢？」

「參加製茶研習，觀摩別人製茶，技術

參訪，多方學習，最後才有自己的創意。」

「妳跟那些茶師參訪過?」

「坪林的詹儒王、張名富，我曾經觀摩過他們的製茶。我是覺得製茶要很用心，做任何事都要用心，而我是用心比別人多，所以才能達到出神入化，如有神助的境界。」

「妳製造的茶，有沒有得過獎?」

「參加坪林的文山包種茶比賽得過獎，全省的有機茶比賽也得獎。在製茶的技術方面，九十一年以後，就能掌握了，很有把握了。」

「製茶的時候，分秒必爭，有沒有感受到壓力?」

「在製茶的過程，感觸很多，大家都很累，無怨無悔。我常常半夜睡得不安穩，有時會半夜驚醒，以為茶沒有做好，嚇到全身冒冷汗，因為責任感很重，一心要把茶做好，所以承受很大的壓力。」

「妳們都把茶當成珍寶。」

「經驗的累積，才能做出好茶。茶是有內涵的東西，如果不用心，茶就是空洞的東西。」

茶是佛法

「妳是求好心切，才會承受那麼大的壓力。」

「我是一心想做好茶，也追求好茶，自己做出來的好茶，得到讚美，那是很有成就感、師父並不會給我們壓力，我們努力把品質顧好，師父說做壞是他的事。因為貪求做好茶，才感受到那麼大的壓力，現在開始學習放下，茶做壞掉，也是可以接受。」

「妳到底把茶當成什麼？」

「我把茶當佛，當成君子，與世無爭，無私無我的奉獻，不怕冷，不怕熱，不怕煎熬。」

「把茶當成佛，有這麼崇高偉大嗎？」

「因為茶中有佛法，從茶中可以體會到佛法，師父要我們在製茶中體會佛法。整個製茶的過程，都可以跟佛法結合。泡茶也是，是整個身心靈結合在一起。不僅僅是解渴而已。」

茶中有禪

「佛門與茶有很深的因緣。」

「茶是充滿著佛法，尤其是我們師父提倡的農禪法門，農中有禪，把禪融入農中，把修行與工作結合。所以我們師父稱之為『禪茶』。」

「趙州禪師把『喫茶去』當成話頭來參。」

「師父常說，佛法很簡單，就在日常生活之間，不用想太多，一切都是因緣，無論順緣、逆緣，都要隨緣，能夠接受成敗，勇於承當一切，沒事，喫茶就好了。」

慧雲法師接著說：「茶中有禪，儘管喫茶去，放下一切，活在當下，體會茶中的生命、文化、藝術。茶真的可以增長智慧，去除煩惱。」

農禪法門，已經把茶做了最好的詮釋。

在栽種的時候，與茶對話。

在製造過程中，體悟佛法。

在品茶時，提升心靈的層次。茶是好東西。

到德國表演茶道的德榮法師

武道禪茶

聖輪法師到德國領取國際有機農業終身成就獎之後，不久又接到邀請，到德國表演茶道。

「師父指派德海法師和我，一起前往德國，做茶藝表演。前後去了九天。」

「這次的茶藝表演，有沒有設定主題？」

「師父幫我們設計的主題，叫做武道禪茶。」德榮法師說。

「很有意思，一聽到這個名字，就覺得很有吸引力。您們是如何表現的。」

「我和德海法師一起設計整個流程。所謂『武道禪茶』，就是結合武道和茶道，也就是透過動靜合一的理念，將茶的精神表現出來。」

「效果如何？」

「得到很多掌聲，大喊『玩得好』，原本各國的代表，只表演一場，因為受到歡迎，經理又要求我們加演了一場。」

土地診斷

「您懂茶道，會表演茶藝，一定很會種茶了。」

「想把茶樹種好，一定要先了解土質。師父在台中新社有塊地，開始種茶時，種不好，茶樹的發育不好，經過我做土地診斷後，了解這塊土地，含鈣質成份高，適合種果樹，不適種茶。想把茶樹種好，就必須做土質改良。」

「現在您是負責茶園還是果園？」

「現在負責管理，玉里那塊新購置的，有四甲大的茶園。這塊土地種大葉烏龍，剛

種好後就缺水，幸好在元宵過後，師父安置了濟公活佛之後，開始下雨了。茶樹終於種活了。後來因為事忙，四個月沒有去除草，雜草覆蓋了茶樹，除草後，茶樹幸無大礙。師父說，這塊茶園是佛菩薩在幫我照顧。

「農業很辛苦，要靠老天爺幫忙。」

「在花蓮這邊種茶，雜草不能除得太乾淨，雜草也有保濕的功能。」

喝茶習慣

「在茶這個領域，每個階段都很熟悉了，算是專家了。」

「我做的茶，參加比賽，得過銅牌獎。我覺得做茶並不困難，只要能保持愉快的心情，克服睡魔的障礙，必能做好茶。」

「您比較喜歡喝哪一類的茶？」

「我比較喜歡包種、烏龍之類的清茶。女性喜歡紅茶，喜歡飯後喝茶，很舒暢。有壓力，睡眠品質不好的時候，喝佳葉龍茶。此次到德國，隨身帶佳葉龍茶，但沒時間泡茶。後來得知主辦單位的經理，有長期失眠之苦，於是把佳葉龍茶送給他，第二天，他告訴我，難得有一夜的好眠。」

每個人都有自己喜愛的茶品，而茶對人的養生功能，則是盡人皆知的事實。

每個人的體質不同，對茶的體驗，各有不同。最好是每個人都能找到適合自己的茶品，做為一輩子的喜愛，或許也可以增加生活的樂趣。

德霖法師的手工創意茶

茶有靈氣

感覺相當敏銳的德霖法師，他認為天地滋養萬物以養民，所以越天然的東西越好，天然的東西，是吸收了宇宙的靈氣，有了飽足的能量，人們得到了它，自然可以增長我們的靈性。

「茶是天然的東西，那就有靈氣，有能量了。」

「茶是有能量的，人體能夠感受到的，就是茶氣。」

「我也曾聽說過，茶有茶氣，又有強弱的問題。」

「茶吸收了天地的靈氣，地質好，靈氣強，茶除了吸收天然的靈氣之外，在製造過程，還要保持能量不流失。茶跟許多東西一樣，它是個記憶體，它會儲存

能量。我們做茶的時候，一定要保有快樂的心情，法喜飽滿，才能做出有能量的茶，讓人喝起來，心情舒暢；性急、焦慮，做不出好茶。」

茶的感應

「既然茶有能量，您有哪些具體的感受？」

「我喝茶是很有感應的。有一次，很累，很疲倦的時候，我喝了一壺熱茶，馬上全身發汗，眼睛突然為之一亮，頓時感到神清氣爽。又有一次，喝茶後閱經，色身突然不見了。茶儲存了法喜，祥和的磁場，所以會有感應。持誦大悲咒的時候，經由茶的磁場，進入法界的磁場，我的聲音變了，變成小孩子的聲音。」

「茶是個好東西，難怪自古以來，佛門

都愛茶。」

手工茶

「照您這麼說，要存好心，才能做好茶，做茶時的心態很重要了。」

「茶加上佛法，就變成藝術了。有一次，我用了惜福之心，用我的創意，用手工做茶，結果做出很有風味的茶。製茶的方法，並不是一成不變。」

「願聞其詳。」

「三年生的茶樹，修剪下來的茶葉，我覺得丟棄有點可惜，這是愛物惜福之情，於是我把那些修剪下來的茶葉，收集起來。我想用手工來做有特殊風味的創意茶。」曾經在花蓮瑞穗有機農場工作的德霖法師說。

「現在已經沒有人用手工製茶了，我曾經少量試過，體驗製茶，雖辛苦，但有趣。」我說。

「把收集起來的茶葉，攤開在陽光下曝曬，比正常製茶時間，要長很多，幾乎快變成『死菜』，才移置室內，馬上進行手工揉捻，邊持六字大明咒，邊揉捻

「佛茶、禪茶，是與眾不同，是不一樣的東西。一切東西，只要加上佛法，那就不一樣了。何況茶是個記憶體，它會儲存能量，製茶過程中，加持的能量，會儲存起來。」民國六十二年出生於屏東的德霖法師說。

二個小時，再靜置二個小時後烘乾。」

「喝起來口感如何？」

「茶湯類似紅茶，喝起來有藥味。是一種有特殊風味的茶。這是一種實驗。」

因為他認為，一切東西加上佛法就不得了了。

德霖法師這泡手工創意茶，最特殊的是，他用六字大明咒加持了二個小時。

茶是千變萬化的，可以有很多創意的做法，只要不是要參加比賽，可以嘗試許多不同的做法。製茶有趣，就在這裡，有興趣可以自由發揮。不過現在比賽茶領導風氣，以為迎合比賽才是好茶。不參加比賽，自然可以盡情發揮。

茶煙供

德霖法師的創意，不僅如此，他還獨創了茶煙供法。

煙供是佛教的修行方法之一，尤其是藏密慣用的方法，煙供可以消業障，佈施超渡六道眾生。

「您怎麼會想到用茶來做煙供呢？」

「既然茶是有能量，有靈氣的東西，它就是寶物，是煙供的聖品。」

「成本太高了吧！會不會有點可惜。」我半開玩笑地說：「燒得起來嗎？您

是如何處理的？」

「我是用茶末，是茶葉碎掉，留存在桶底的茶末，一般的茶行是不要的。我把茶末磨成細粉，加上肖楠粉，橘皮粉，混合製成煙供的材料，燒起來很香，又是有機的，無毒的，有益六道眾生。」

出家前曾經當過廚師的德霖法師，他對茶是一片忠心，認為茶是可以利益眾生。他當廚師的時候，也是很用心，用誠心，利益菩提心，供養未來佛的心情在做料理。

年輕的德霖法師已經能夠把他的修行心得，運用在日用之間。很不簡單，令人敬佩。

把茶變成生活的德進法師

茶與生活

茶雖然是開門七件事之一，但是，不見得每個人都喝茶，有些人不敢喝茶，喝了茶，會有不良反應。

「什麼時候開始喝茶？」

「以前是不敢喝茶的，喝了會睡不著覺，直到聽了師父的『六好生活禪』，師父提倡喝好茶，心想不敢喝茶，不是太遜了嗎？於是下決心，要喝茶。」輔大中文系畢業的德進法師說。

「您是如何克服困難的？」

「我從佳葉龍茶開始試喝，這種茶有安神的作用，據說可以治療失眠，所

以，我就從佳葉龍茶開始試喝，連喝了一個月後，慢慢適應，再喝其他的茶。」

「現在完全適應了嗎？」

「現在，茶變成生活的一部分，不喝茶不習慣了。不喝茶，覺得有點怪怪的，有點發慌的感覺。」

「茶是很有魅力的。」

「像我們工作農忙時，忙一天很累，泡一壺茶，精神馬上來了，茶是可以消除疲勞的。出坡時一定要喝茶，茶能生津止渴，口感很好。」

感恩的心

「現在師父擔任台茶協會理事長，用心推廣茶，普及喝茶的人口，師父的用意在那裡？」

「師父認為喝茶可以降毒火，減少欲

望，令人神清氣爽，火氣不會上升，可以消去無明。喝茶是可以促進人際間的和諧，帶來世界和平，所以現在有世界喝茶日的活動。」

「有些人是從養生的觀點，喝茶是為了健康，您認為要以什麼樣的心情來喝茶？」

「茶能消暑解渴，這是生理的層次，我們要提升到心靈的層次。喝茶的時候，要存著感恩的心、歡喜的心、祝福的心。茶是外在，客觀的東西，利用它來引發我們內在的能量，可以得到更多的好處。」

「喝到好茶，會產生歡喜心，至於感恩呢。」

「好茶得來不易，茶是天地人完美的結合，才有好茶，喝茶的時候，我們要存著感恩的心，感謝天地，大地長養了茶樹，讓人們享受。還要感謝茶樹，感謝茶農。好茶得來不易，不是隨處隨手可得，特別是有機茶。」

喝好茶

「師父提倡六好生活禪——存好心、說好話、做好事、讀好書、喝好茶、睡好眠。喝好茶並列其中，可見師父很重視茶。現在出家人比在家人還重視茶，其故何在？」

「茶與佛教淵源很深，自古名山出好茶，而且寺院中也設有茶堂、茶鼓、茶

頭、施茶僧，及有所謂寺院茶。現在師父重新復興，喚醒大家注意而已。」

「喝茶對修行有幫助？」

「唐朝詩人盧仝曾經說過『一飲滌昏寐，再飲清我神，三飲便得道』，已經隱含這個意思了。」

「也就是我們常說的，茶中有禪，以茶入禪，以茶入道，茶禪一味了。」

「唐朝的趙州禪師，最有名的『喫茶去』的公案，『天下萬般事，一味喫茶去』，就是要我們放下萬緣，喫茶就好，把心淨一淨，洗一洗，萬般萬事皆勿妄想。」

「世俗的茶人，恐怕沒有想那麼多，不一定會想到修道的事。」

「師父寫了很多禪語，對一般人很受用，比方說『少說一句閒話，多喝一杯好茶，省卻許多是非，免惹一堆煩惱』、『一杯入喉千愁去，忘卻塵俗萬江事』。」

「那就是要靜心喝茶了。」

「師父說過，喝茶時不談論是非，不批評別人，否則這杯茶絕對有毒，因為你的毒已經入茶，茶水已經產生變化。」

「茶道的境界就很高了。」

「茶道是一種禪，定中泡茶，悟中喝茶。」

「師父有沒有教您們如何品茶？」

「師父告訴我們，喝茶的時候，要去思惟，不要牛飲，喝茶要先聞茶香，然後用舌尖啜飲。要細細慢慢地品茶。喝茶就是一心喝茶，別無他念就入禪了。打坐就是打坐，別無他念就是入法了。人間的恩怨是非，藉一壺好茶，一飲而盡。茶彌平了人間的是非恩怨，帶來了世界和平。」

聖輪法師在提倡「六好生活禪」時，把喝好茶並列其中，不是沒有道理的。

喝好茶，可以改進人際關係。

喝好茶，可以提升生活品質。

把茶樹當人看的德慶法師

使命感喝茶

中國的茶文化，源遠流長，唐朝時，茶文化更在寺廟迅速發展，全國流行飲茶的風氣。

「您從什麼時候開始喝茶？」

「出家前不喝茶，出家後，受到師父的影響，才開始喝茶，茶齡不是很長。」

「有些人不喝茶。」

「茶性屬寒，胃寒的人，往往喝了不舒服，不敢喝。茶中有咖啡因，有些人喝了睡不著覺，喝茶睡不著的人，喝咖啡也是睡不著。所以，不喝茶，或是不敢喝茶的人，有的是屬於不適應的問題。」

「您以前為什麼不喝茶？」

「沒有接觸到茶，沒有想到要喝茶。出家後隨師父喝茶，剛開始喝茶，不能適應，精神太好，睡不著，不敢再喝茶。」

德慶法師接著說：「後來想到，自己在種茶、製茶，不敢喝茶，實在太無趣了，於是強迫自己喝了一個月的茶，後來就逐漸適應了。」

整體經營

「能不能適應茶，可能也有很多原因，有的是習慣問題，有的是茶性，適合某些茶品，茶是多樣化的。」

「有的人習慣喝某種茶，不同的茶也會產生不適應。有機茶，屬於健康茶，能適合大眾飲用。」

「經營有機茶園是不是很困難？現在大

家都有健康的觀念，何以有機茶園還是不普及。」

「有機茶園的經營成本較高，有些農人的觀念無法突破，造成經營的困難。」

「您認為應該如何去克服有機農業的困難？」

「我是覺得，應該做到整體經營，整個生物環境要活絡起來，維持生態系的平衡，經營者要有包容心，對昆蟲要寬容，整個環境，有花、有草、有鳥、有蟲。動植物都會感受到人們的愛心。」

茶不斷在變化

「您照顧過蔬菜、果樹，現在照顧茶樹，有不一樣的地方嗎？」

「蔬菜是短期作物、果樹是採果實，有季節性，茶樹是採葉子，而且四季可收成，照顧起來，當然不一樣。」

「您用什麼心態來面對茶樹？」

「茶是不斷在變化的，就像我們人，不斷在成長。我是把茶樹當成人來看待，以人的角度來待茶。人要不生病，要把體質調整好，可提高免疫力，可抵抗病菌的入侵，同時要提供可能需要的元素。環境的有機體質要調整好，酸鹼度適宜，缺少的肥分要知道，才能做整體的調整。」

「以人的角度來待茶，合乎它的需要嗎？」

「我們不了解它，但是我們把它當人看待，表示它可以和我們溝通，受到我們愛心的感召。比方說，它們受到病蟲害的侵擾時，我們可以鼓勵它，堅強地、勇敢地面對，就像向它信心喊話一樣。」

「這就是聖輪法師所說的超自然農法了。」

「我們除了有機栽培外，對昆蟲們，講經說法，誦經祈福，灑大悲水。應用心靈、念力、經咒、佛力與萬物共生共榮。植物也是有靈性，會感受到人們的愛心念波。」

平常心喝茶

「師父說，茶有待客之茶、談心之茶、結盟之茶、禪密之茶，您喝的是什麼茶？」

「師父主張，喝茶說佛法，品茗談心不聊是非。喝茶時，是用平常心來喝茶，體會茶的滋味，人生就此一杯茶而已，好好把握當下，好好喝一口茶。」

德慶法師又說：「記得師父的墨寶，『一口入心肺，百障消無蹤，世間多計較，原來入謎團』，我們出家就是要過簡單的生活，栽培本身就是修行的一部分，喝茶也是，要靜心喝茶，人能靜坐一須臾，功德勝過須彌山。世間的名利，轉眼成空，不如靜下心來，好好地喝一口茶。」

「過簡單的生活，簡單喝茶，真幸福啊！」

「師父倡導，喝茶忘煩惱。師父的六好生活禪，要我們喝好茶，就是要把一切是非煩惱融入這杯茶中，一飲而盡，化為甘露。了悟一切煩惱都是多餘，自己造作的。種瓜得瓜，種豆得豆，如是因，如是果。」

出家清靜安詳的思想，把中國的茶文化，提升到精神層面，豐富了茶道的內涵。

自在喝茶，安詳自在。

簡單喝茶，幸福有餘。

以茶養性的慧耕法師

田間管理

　　大家都知道有機的產品，是有益健康的，但是真正從事有機耕作的農人，還是不多。大家也都知道有機肥對作物生長較為有利，但是因為病蟲害的問題，還是無法捨棄用農藥。

　　「從事完全有機耕作，可能面臨的問題比較多。」現在擔任山外山當家師的慧耕法師說。

　　「妳從什麼時候開始學習種茶？」

　　「我以前在台中，是負責照顧果樹，九十年到坪林，開始學種茶，果樹與茶樹的照顧是不一樣的。果樹採收果實，一年一次，茶樹是採葉子，與蔬菜比較接

「在種茶的過程中，曾經面臨哪些問題？」

「剛來的時候，茶樹還不是很健旺，曾經面臨病蟲害的問題。現在我們的茶園面積擴大了，整個生態環境好多了，病蟲害的問題並不是那麼嚴重，我們發現一個原理，把茶樹照顧好，充足的肥料，讓茶樹長得茂盛，抗病，抗病蟲害的力量就增強了。就像我們人，健康了，就不容易得病。」

「除草很費力吧？」

「雜草也不是完全沒用，留些小草，對土壤也是有益的，不必除草務盡，趕盡殺絕，乾旱的時候，小草也有保濕作用。」

「目前，妳覺得比較麻煩的問題是什麼？」

「大概是天然災害吧！像連續幾個颱近。」

風，茶樹會受到很大的傷害，風災影響很大，災後重建也是費時費力。其次是雨太多，連續下幾個月的雨，如果土壤的透氣性不好，排水不佳，根會爛掉，容易得病。」

「這是所有農作物共同的困擾。」我說。

以茶養性

「所以，務農很辛苦，有機農業更辛苦，所以很少人做，人家不做我們來做。」慧耕法師說。

「在種茶的過程中，有特殊的體會嗎？」

「天然災害是無法避免的，我們只能盡力，隨緣就好。我們是用愛心來照顧茶樹，像照顧小孩一樣，希望茶樹快快長大。我們完全是以茶為主，怎樣做對茶樹最好，最適合，我們就去做。」

「如何跟修行結合呢？」

「這是心靈層次的問題。種茶是我們宗門的主力，我們農禪法門，就是藉茶來修行，藉茶來磨練心性，改變個性，提升我們的靈性。」

等待是美好的

慧耕法師接著又說：「就像我們在焙茶，必須不急不燥，如何用最佳的溫度，如何焙，才能把茶性找出來。」

「不能急燥，要有一定的火候。」

「我們在做茶的時候，要讓心境沉澱下來，很穩重，才能做出好茶。」

「做茶也像是在照顧嬰兒一樣。」

「有時我們是把茶當成藝術品一樣，慢慢雕塑它，慢慢地琢磨它，有時就是必需要等待，不能急躁，這時我們才體會到，等待是一件美好的事。」

「妳們已經把茶當成修行的媒介。」

一鍋好茶

「品茶也是。」

「妳比較喜歡喝什麼茶？」

「我們是不斷地在學習，不能局限於某一種茶，或是執著某一種茶才是好茶，那就學不到了，什麼茶都喝，才能體會各種不同的茶滋味。」

「難道沒有個人的喜愛嗎？」

「只能說看季節了。冬天喜歡喝溫暖的茶，像熟茶、紅茶、普洱茶等。夏天就喝包種茶、烏龍茶、清香的茶。」

「妳認為如何才能泡出一壺好茶？」

「心情要好，好心情才能泡出好茶。茶是有生命力的東西，茶性是千變萬化，捉摸不定，十分有趣，同一個茶區，照顧的人不一樣，採茶的人不一樣，都會影響茶性，更何況是泡茶的人。在靜、定的時候，泡出來的茶，是好茶。」

「有難忘的泡茶經驗嗎？」

「我昨天剛從花蓮回來，我們在花蓮工作回來，大家口渴了，於是我們用鍋子，把水煮開來，直接就放進一把茶葉，讓茶葉在鍋子中，完全舒展開來，大家喝了，都覺得十分好喝，這是難忘的一鍋好茶。」

茶，可以有不同的泡法，在當下，這就是一鍋好茶。

第二篇

與茶人對話

熱衷推廣茶禪教育的游祥洲

也是愛茶的人

現在是佛光大學宗教系的游祥洲教授，是我台大哲學研究所的同學，從學校畢業後，三十幾年沒有見過。我知道他在研究所研究的是「大智度論」，畢業後，在各地的佛學院任教。他是佛學大師，偶而在佛教雜誌上，看到他的訊息，但是，三十多年來從未謀面。

沒想到最近，因為他也愛茶，又把我們拉回在一起。

「聽說您愛喝鶴岡紅茶。」

「我在撰寫博士論文期間，每個晚上都要喝鶴岡紅茶來提神。」

「您怎麼會偏愛鶴岡紅茶呢？」

「當時我的辦公室，正好在土銀隔壁，鶴岡紅茶已經創造了品牌，我喝了也很習慣，後來土銀不再經營茶場，鶴岡茶廠結束後，倒是讓我懷念起鶴岡紅茶，尤其是那段陪伴我撰寫論文的日子。」

「現在聖輪法師，又在花蓮鶴岡原址，把鶴岡紅茶復興起來了。您喝過聖輪法師的鶴岡紅茶嗎？」

「喝過，很好，也滿足了我們懷舊的情懷。」

「您能不能分析一下，新舊的鶴岡紅茶，有那些不一樣的地方？」

「都是很好的，具有台灣風味的好茶，不過，不一樣的時空環境，當然不可能完全一樣。以前的鶴岡紅茶像村姑，很樸實；現在的鶴岡紅茶像都市中的美少女，多了很多修飾，顯得華麗。」

茶與禪的結合

「多年不見，沒想到您這麼深入茶海。聖輪法師說，鶴岡紅茶一線牽，茶讓我們久別重逢。現在您偏愛哪一種茶？」

「我喜歡普洱老茶，也喜歡藏茶，我嚮往有一天，我能擁有一屋子的茶，坐擁茶屋，滿室茶香，其樂無窮。」

「您真是愛茶的人，您對普洱茶，有特殊的體驗嗎？」

「我喝普洱茶是直接用煮的，有一次，似乎是感冒了，不舒服，又要趕著上課，於是我太太趕緊煮了一壺上好的普洱茶，喝了再出門。這一天，舒服多了。」

「老茶可以當藥用，我是聽過。您是佛學大師，茶對您而言，可能不只是茶而已。您一定不只是迷戀茶香，執著在五味上面。您是如何將茶和禪結合在一起。」我說。

「禪發源於印度，但印度佛教，並沒有發展出『茶禪』。佛教傳入中國六百年，唐宋時期的茶文化動起來了，因為禪的精神，仍在於六根與六塵，念念分明的接觸，而中國茶的泡飲方式，正好提供了一個非常理想的禪修介面，於是茶與禪就開始結合了。從泡茶到喝茶，整個過程，就是六根對六塵的禪修總動員。」

「我們常說靜心才能喝好茶，能做到靜心，那就是念念分明了。您覺得如何才能進入茶禪的境界，也就是入門的功夫在哪裡？」

「禪修的核心法門，就是觀呼吸，就是要對『呼吸』保持完全的覺知。呼吸是人體與外在世界，最直接而不中斷的接觸。人的氣息，在出入之間，從鼻子、上呼吸道、胸腔到丹田。以及溫度、氣味、節奏，由點而線，由線而面，是一個身體自覺的喚醒過程。也是個禪修的過程。至於如何將觀呼吸的練習，運用到茶禪上面呢？首先，在茶禪的進行過程當中，隨時要保持對呼吸的覺知，覺知道呼吸是否自然、順暢。其次，隨順著呼吸的節奏，不論是提壺注水，舉杯入口，每一個動作，都要保持覺知。

「這就是茶禪的入門功夫了。」

重視茶禪教育

過去茶藝活動，或是茶道教學，都是在社團中進行。儘管民間的茶藝活動，還算熱絡，茶藝學會，無我茶會等，經常舉辦茶會活動，但是，真正想學茶，只有依賴民間社團。

可是現在不一樣了，游祥洲教授是第一個在大學開設茶道課程的人。現在想要學茶，在正式的學府，已經有門路了。

「您愛茶，在禪修上又有經驗，茶禪很自然成為您的嗜好。何以在大學中開設茶道的課程呢？是個人的興趣，還是別有用意？」

「目前全球普遍強調生命教育，文化傳承教育，情緒管理教育。我認為茶道教育，在其中扮演著核心的角色。從生命教育的角度來看，茶道不僅有助於個人靈性的提昇，更能促進人際關係的和諧。我們沒有理由，不把茶道放進當前的教育體系之中。」

「的確，茶具有調和的功能，一杯茶，可以化解一場戰爭。」

「茶道的體驗，對於情緒的轉化和療癒，有直接而明顯的效果。過去的教育體系，偏重智力的訓練，使受教者雖有能力處理極其複雜的理性問題，卻無法處理個人情緒上，每天要面對的一些基本問題。我們人，大部分的時候，是活在情緒當中，而不是活在理性之中。情緒有正面，有負面，你能作主，情緒的能量就是正面的。反之，就是負面的，破壞性的能量。」

「茶可以靜心，心靜之後，大概就不會失控了。」

「至於，文化遺產教育，是聯合國教科文組織，近年來，在全球各地積極提倡的一種運動。茶道本身，就是活的文化遺產，這是在大眾生活中，依然可以看得到的文化活動。」

「您在大學中，講授什麼課程？」

「我曾在慈濟大學、佛光大學講授『禪與情緒管理』、『禪與茶道文化』。」

茶禪體驗營

「茶與禪，都是屬於內在心理體驗的功課，在課堂中，如何進行？」

「除了有課堂實際操作之外，我們還辦有茶禪體驗營。」

「這是室外教學。」

「我們曾經辦過三次茶禪體驗營。在武夷山所進行的茶禪体験营，主要是在三山兩澗之中的茶區，溯溪行禪。在九曲溪上乘筏禪遊，體驗武夷山水的柔軟能量。就地取材，在天心永樂禪寺，與住持澤道法師，以茶會的形式品茗。有兩次在三山兩澗之交會處的慧苑寺，即興品茗。」

「學員有什麼體驗？」

「他們體驗到，什麼叫做真正的放鬆。放鬆是禪定之門。」

「台灣也有那麼好的環境，可以辦茶禪体験营嗎？」

「在新竹的十方峨嵋道場辦了一次，在東方美人有機茶園，赤腳行腳，對當地的生態環境，進行深度觀察。在禪林掛單，體驗寺院生活。在阿里山的石棹茶區，也辦過一次。這次，進入高海拔的雲海茶區，體驗赤腳行禪的空靈之感，直接體驗阿里山珠露茶的採茶製茶工序。」

「在那麼好的環境行禪，喝好茶，學員一定有很大的收穫。」

「充分接近大自然，特別是在高海拔山區，幾乎可以體驗到，什麼叫做『以氣為食』，在這樣的地方行禪品茗，生命的能量，是大大地提昇了。」

台灣茶文化的盲點

「您在校園推廣茶禪文化，應該是如魚得水。」

「我把茶禪引進大學生命教育課程，在大學中推動茶禪教學，卻發現，可能面對孤立性與不連續性的情境。在整個校園情境中，既沒有茶，又沒有禪。學生的生活節奏中，根本無法享受到茶禪的氛圍，所以整個教學效果，是孤立且沒有連續性的。」

「難道無法克服嗎？」

「當然可以，必須在校園的整體環境中，創造出茶的環境。在校園中，養成茶禪的氛圍，由茶道社團帶動，辦理茶會，以及茶的研討會等等，甚至於成立茶學系，都是有幫助的。」

「您這麼認真推動茶禪教育，對台灣的茶文化，一定有很深入的觀察。」

「目前台灣的茶文化，缺乏一套中心論述，無法帶領主流文化，與大眾生活，相互融入。台灣的茶文化，仍然是重術輕心，使台灣的茶文化，無法向上提

昇。過度偏重商業性的功利思維，文化思維的深度和創意不足，續航力令人憂心。在全球的大環境中，台灣茶文化未來的競爭力，取決於整體的茶文化風格，而不是街頭游擊戰術的行銷策略。」

游祥洲教授，認為「茶道」，應該包含三個面向，就是茶技、茶藝、茶禪三方面。必須這三個面向，相輔相成，相互融合，才是完整的茶道。

目前談茶者，均偏向於茶技、茶藝這個層次，對於茶禪這個層面，未能深入，只抱著一句「喫茶去」、「茶禪一味」，就禪來禪去。

游教授深入禪海，有實際的禪修經驗，由他來論述茶禪，自然與眾不同。最難得的，是他把茶道帶進大學，成為一門有學分的課程。

他不斷地在豐富茶的內涵，對茶是有很大的貢獻。

憂心台茶困境的張清寬

台茶的風光歲月

從中興大學農藝系畢業後，經過乙等特考，進入茶葉改良場服務，與茶結下不解之緣。

「到底茶有何魅力，讓您願意奉獻一生的力量，在茶界服務，甚至連退休後，還繼續在關心台灣茶葉。」

「茶這個東西，越了解會越喜歡。茶是很奧妙的，它的成份多，功效也多。」一九五〇年出生的張清寬說。

張清寬一輩子都在茶葉改良場服務，走過台茶最風光的歲月。

「一九七〇年以前是台茶外銷最風光的時期。由於茶人的努力，創造台灣茶

葉的經濟奇蹟，為台灣賺取不少外匯。」

「那時能創造外銷奇蹟的原因何在？」

「主要是政府主其事者，均具有茶葉專業能力與學識經驗。那時候，茶業人才，是政府負責培訓，凡是從事茶葉工作者，均具有一定的工作水準與知能。當時以紅茶外銷為主，由於品質風味獨特，深獲好評。紅茶發生困難時，即轉型為綠茶，仍然屹立不搖，風光無限。」

張清寬接著又說：「之後，因為台灣工業起飛，造成工資高漲，台茶在外銷上失去競爭力，因而引導走向內銷，才能化危機為契機。在全民掀起飲茶風潮之後，茶葉需求量大增，茶價節節上升，又給台茶帶來三十年的風光。」

台茶面臨的問題

「台茶風光，歷久不衰，真是台灣農業發展中，奇蹟中的奇蹟。」

「我想這是得力於台茶特有的風味，以及那令人難以忘懷的茶葉香氣。」

「過去的台茶是峰迴路轉，面臨的問題，一一克服了，不斷轉型，終能維持風光。今後的台茶，還會面臨那些問題？」

「今後的台茶將會面臨許多問題，如耕作人力短缺，人才不濟；供需失調，茶價過高，品質降低，食品衛生管理，以及境外茶的挑戰。這些問題，如不好好探索，好好解決，將會使台茶失去光環。」

「台灣的農業，走的是大量生產的路線。」

「科技的發展造就了農業的成就。大量引進的化學肥料，農藥，殺草劑，確實有立竿見影的實效，產量倍增。這些尖端科技的農用資材，成本低，方便，省時，省力，正符合農村人力短缺的需求。可是長久下來，卻形成了另一種危機。」

品牌的建立

「台茶能風光多時，照理是已經建立了品牌。」

「茶葉的品牌，是建立在茶葉品質的特色上，而不是只看外觀、形狀與包裝而已。品牌的建立，必須以品質為依歸。茶葉的品質構成因子，是由氣候、土壤、品種、肥料、季節、採摘、製茶、烘焙等條件構成，每個環節都十分重要，與茶葉品質中的香氣、風味、水色，均有密切的關係。」

「天然的因素無法掌握，人為的技術、設備，應該是進步的。」

「長久以來，大家忽略了一個重要的原則，沒有好茶菁，就做不出好茶。現在茶菁的產量提高了，而茶葉品質反而下降。這是長期使用化學肥料的結果，茶樹的生長，除了三要素之外，還需要很多微量元素，以及有機質，才能完成，而老茶園已經被吸收消化掉了，而化學肥料又無法提供，茶葉的品質自然會下降。」

「最好是採用有機耕種。」

「有機質對茶園土壤保育，茶樹的健壯，茶葉品質的好壞，有密切的關係。」

其次，長期使用殺草劑，造成土壤酸化，通氣性差。茶農不懂正確管理雜草的知識，見草就除。其實茶園雜草之於茶樹，是共生共榮，而非對立。茶園中適度容許雜草存在，反而對茶樹生長有益。雜草具有水土保持、含養水份、鬆動土壤、維繫微生物活力，又可提供做有機肥。」

「農藥問題，恐怕更嚴重了。農民喜歡用藥，有病有蟲就噴灑農藥，無病無

蟲，為了事先預防，也噴灑農藥。」

「所以政府大力推廣安全用藥，合理用藥，建立生產履歷制度。一旦被檢測出農藥殘留，那信譽就毀了。」

「喝茶是為了養生，不能喝出問題。茶是要吃進肚子，應重視安全衛生。」

「過去茶農只重視茶葉品質的好壞，忽略消費者對茶葉安全衛生的期待與要求。我們常看到製茶廠的衛生條件，均不符合食品衛生的要求，工作人員的言行舉止，衣著也不符合食品工業的規範，這些都會對台茶的行銷產生不好的效應。」

台茶的困境

「照您這麼分析，台茶的確面臨很根本的問題。」

「現在面臨最大的問題，是要與廉價的進口茶競爭。當台茶的品質降低，失去特色風味，那就無法與進口茶區隔，當台茶失去競爭力，隨時會被進口茶取代。」

「台茶的榮景，恐怕難以久存。」

「現在台灣茶業面臨了，土地老、茶樹老、人力老，三老困境。如果茶農不重視茶園栽培管理、技術，以及茶園土壤地力的維護等因素，恐怕很難有好的茶

葉品質。」

深耕台茶文化

「現在的喝茶人口，是不是越來越多？」

「現在飲茶人口不增反減，這是個警訊。年輕人不懂茶，不熱衷茶道。台灣的喝茶文化，走香的路線，因此競相追逐高山茶，茶園越闢越高。其實喝茶跟中國料理一樣，各有所好，只要感覺對了，就可以了。不必跟著趕流行。」

「還是要努力保持台茶的特色。」

「深耕台茶文化，還是要以台茶做後盾。讓全民了解茶文化的內涵，知道茶與人類生活的關係，以及茶道文化的積極精神，才能使飲茶人生起無限的歡喜心，接受台灣茶。」

一生與茶為伍的張清寬，語重心長地道出台茶面臨的問題，值得愛茶人士，一起來反思，看看是否能重建台茶的榮景。

田美秋談茶論品

不可一日無茶

　　畫家田美秋是個喝茶成癮的人，出國時的行囊中，一定要帶茶，沒有茶就不好玩，日子不知如何過？她已經是個不可一日無茶的人。

　　「妳從什麼時候開始喝茶？」

　　「小時候就開始喝茶了，跟隨父母一起喝，我父親是公務員，家裡隨時都泡著一壺茶。」

　　「小時候喝茶的方式，跟現在不一樣吧！」

　　「小時候，家裡泡茶，是用大茶壺泡茶，水煮開後，直接把茶葉丟進去，然後再把茶水濾出，放在熱水瓶中，隨時就有茶喝了。」

「跟農家一樣，我小時候也是喝大壺茶。」

「自從我懂事以來，家中茶水不斷。每日清晨母親起床後就煮茶，茶可以醒腦，不喝茶，頭腦昏沉，自然而然養成每日找茶之習慣。如起床比母親早，提起茶壺蓋發現裡面沒茶，嘴中便呢喃著『茶呢？茶呢？』母親聽到後即起床，笑著說著『不會自己泡啊！』隨後泡好茶。我們就這樣坐在向陽的客廳中，喝著茶。當茶從口中進入後，會感受一天的開始，也因為自幼家裡就有喝茶的習慣，茶與我這一生變成密不可分，養成不可一日無茶的生活。」

「小時候養成的習慣，會影響一輩子。」

「所以，高中畢業後，北上求學，及日後旅行中，行李一定帶著茶葉，近年來，更是半日無茶則覺得精神不濟，似乎茶蟲呼

喚，引起我找茶的興趣，並且自己體會到一套茶的哲學。」

茶道美學

「像妳這麼愛茶，有了茶癮的人，有沒有深入去研究泡茶師的方法？」

「我參加過台北市農會辦理的茶藝研習班，接受泡茶師的訓練。」

「泡茶也要學習，參加研習？」

「當時來參加茶藝研習的人，很多是茶農、茶莊、茶行的人，或是想開茶藝館的人。」

「是什麼動機，讓妳想參加這項活動？」

「我是覺得茶藝師泡出來的茶，特別好喝。茶藝師在泡茶的時候，傳達的是一種美的感覺。茶藝師在泡茶的時候，姿態優雅，動作很美，器皿也很重要。而且能夠把泡出來的茶，做很好的詮釋，讓我們能夠澈底享受到一杯好茶。所以，我覺得泡茶看似簡單，其實很有內涵，值得學習。」

「品茶是在享受整個過程。」

「除非只是在解渴。」

「泡茶師在泡茶的時候，置茶之前要先賞茶，身為一個畫家，藝術家，妳是如何來欣賞茶葉，茶葉之美在那裡？」

茶品與人品

「茶與人生的關係太密切了，生活上少不了它。」

「『寒夜客來茶當酒』這句話，道出飲茶情趣，不但表露出賓主盡歡的氣氛，也蘊藏著茶文化的美好情境。」

「茶是賓主之間，很好的橋樑，但是，人不對頭的時候，是不是就很難品到好茶，就像喝酒的人，酒逢知己千杯少，話不投機半句多。」

「茶品如人品，泡茶是精神層面的東西，泡茶是專注的行為，必須是內心安靜，享受泡茶的每個步驟，才能泡出好茶，而且很高興與人分享，懂得分享的人，就是有品德的人。」

「喝茶品茶就是在修心養性。」

「陸羽的《茶經》分三卷十章，主要講述煮茶之方法與技能，規範與要領。《茶經》講到：『茶之為用，味至寒，為飲，最宜精行儉德之人』。並提出『精行儉德』思想內涵，也就是說通過飲茶活動，陶冶情操，

使自己成為具有美好的行為和儉樸，高尚道德之人。」

田美秋接著又說：「明代屠隆《考盤餘事》中說，『茶之為飲，最宜精行修德之人，兼以白石清泉烹煮如法，不時費而或興，能熟習而得味，神融心醉，覺與醒醐甘露抗衡，斯言賞鑒者矣。』不僅僅對於品茶者的鑑定能力提出要求，品茶者的道德修養是極為重要的，更提出茶品與人品之相關性。」

古人的三不點

「古人曾提出，有三種情況不喝茶，妳是不是也有不想喝茶的時候？」

「宋、胡仔於《苕溪漁隱叢話》中提及，宋代品茶『三不點』之原則。

『點』是點茶，也指鬥茶；從有關詩文推斷，唐、歐陽修於《嘗新茶詩》提及：『泉甘器潔天色好，坐中揀擇客亦佳。』新茶、甘泉、潔器為一；天氣好為二；風流儒雅，氣味相同的佳客為三，是為三。而茶不新，泉不甘，器不潔，是為『一不』；景色不好，為『二不』；品茶者缺乏教養，舉止粗魯又為『三不』；共為三不。」

「如果不是為了解渴，品茶是要講究三要三不的。」

「在外旅遊，想茶，渴求一杯茶的時候，沒有想那麼多，只要有茶就好。不過，古人的三不點，已經道盡了愛茶人的心聲。我也是有潔癖的人，茶具不乾

淨，不喝，有很多人，把茶杯沖一沖、滾一滾，這樣我是不敢喝的。有一次，與友人去喝茶，主人泡出極品老茶，我那位朋友，因為心中有事，急急忙忙想要離去，總是一口狼飲而盡，主人見狀，說話了，以後不請您喝好茶了，因為這是浪費。與志趣相投的人喝茶，才能感受主人的用心。」

「喝茶聊茶，不聊是非，才能輕鬆喝好茶。」

「話不對頭，當然很難喝到好滋味。有一次碰到做直銷，拚命想賣東西，三句不離本行，離不開行銷話題，也就讓人坐不住了。喝茶品茗是很高尚的行為，不要把它弄俗了。開心喝茶，沒有目的，很放鬆，有點慵懶，但不是懶散。因此總括來說，茶因為講求的是識茶、擇壺、用水、火候。藉由個人的修養與內涵表現『泡茶』功夫上。泡茶主人之誠意，令座上客親身體驗那行茶過程表現，感受美的姿態及茶湯的藝術，此美感實乃賓主盡歡之氣氛。」

茶品與畫品

「喝茶是高尚的行為，茶品如人品；畫品也如人品，喝茶品茗對妳的作畫，創作的靈感，應該也有幫助吧！」

「藝術創作很重視內在的東西，繪畫是要表現內心最真實，最真誠的東西。」

「好的創作，百分之九十是要畫出內心的東西，百分之十是靠技巧。人品不佳的

人，畫出來的東西，缺乏氣韻。氣韻就是內在的東西，就是靈性。」

「所謂人品，已經是含有價值判斷了，壞人還會去從事藝術創作嗎？」

「人品是指心地，有人很高潔，冰清玉潔，一塵不染，有人是唯利是圖，急功近利。繪畫是精神面的工作，必須全心投入。我們每個人都是天生的藝術家，只是畫家是用筆去表現而已。」田美秋接著說：「古人留傳下來的，畫品如人品，是有鼓勵性的，做人要先做好，才能談其他的事。要有純淨的心靈，放空自己，才有海闊天空，天人合一的氣質。在中國書畫史上，凡是有成就的畫家，都是注重藝術修養的。所謂『人品不高，用墨無法。』清、方董亦曰：『筆墨亦由人品為高下』。；清、松年『頤年論畫』談及：『書畫清高，首重人品。』所以在人品論上與茶文化論點，不謀而合。」

「喝茶品茗對妳的繪畫，有什麼幫助？」

「繪畫和喝茶，有相通之處。喝茶要有好的茶葉，繪畫要有好的顏料。泡茶時，茶具要齊全；繪畫時，也要先把具備好。繪畫之前，如能先泡一壺好茶，享受一壺好茶，安慰心靈，讓情緒得以滿足，把心放到最安靜的境界，才能全心投入，對繪畫是有很大的幫助。」

「茶品、畫品、人品，三者合一了。」

「茶飲文化與水墨畫自有其相關思想理論，繪畫創作中，亦有書品即人品之

論，再加上好筆、好紙、好墨、好硯，及愉悅情境及興致，怎能不創作出好的作品。而且書畫作品意境與品茗空間的意境亦同有怡情養身的作用，優秀的泡茶師其表現出來之風采，就像一個具有美感的藝術家，因此廣泛推廣茶文化的美感，讓大家都來喝茶、找茶、感受茶。」

喜愛茶香與墨香的陳思妤

從事汽車零件進口生意的陳思妤，平日愛喝茶，尤其是對古董茶，有歷史的茶，情有獨鍾。

茶是最好的朋友

「妳喜歡珍貴的好茶，耗費很大，恐怕負擔很重吧！」

「我喝茶是在精，不在量多。尤其是陳年老茶，已經是藥了，在需要的時候，才去喝它。喝到精緻的老茶，一次就夠了，那是在喝歷史，一點點就很滿足，很珍惜。好茶雖然貴一點，但是我們品茶，在精不在喝多，負擔不會很重。」

「在什麼情況下，會想要喝一壺好茶？」

「我喝茶是為了放鬆、消除疲勞，想讓思想沉澱、思路清晰，可以享受片刻的寧靜。尤其是在下班之後，泡上一壺好茶，享受茶的滋味，除了可以消除一天的疲勞，得到精神上的慰藉，感覺無比的幸福。」

「愛茶的人，擁有一壺好茶就很滿足了。」

「人生在世，如能與好友一起品茗，體會人生，真是人生一樂。在寂靜的夜晚，泡上一壺茶，點上幽雅沉香，感覺自己好像是在空曠的山上，時空與天地相融，此刻，茶就是我最好的朋友。」

「妳比較喜愛獨飲嗎？」

「最好的茶，要與知味的人對飲，享受分享的樂趣。」

茶情茶趣

「空間環境會影響妳喝茶的心情嗎？」

「喝茶的心境各有不同，農人喝茶是為了解渴，生意人奉茶，是為了拉近與客人的距離。文人喝茶，是為了品味人生。日本的茶道思想，重視氣氛的營造，空間的布置，幽靜的庭園，純靜小屋，樹石花木，鳥籠魚池。屋內則有字畫書冊，呈現清寂的禪道文人風格。」

「妳也講究品茶的環境布置？」

「台灣的茶道，有熱情的，隨興的，流行的，講究品味的。每個人對茶的需求是不一樣的。有人追求的是口感，香氣，美味，也有人喜歡茶席的芬圍。有人追求的是修心養性，沉澱心靈，與自然合一。而我則希望在茶裡，找到道心禪味。」

「茶的內涵是很豐富的，可以各取所需，滿足不同人的需求。」

「喝茶必需要用心，才能品出真味，任何名貴的茶，喝了不舒服，就談不上是好茶。好茶喝了之後，一定是舒服的，愉悅的。」

奇茶妙墨俱香

「茶已經成為妳工作之餘的休閒聖品了。」

「如果問我生活中，最喜愛的東西是什麼？我的答案是茶與墨。這兩個全然不同的東西，卻都帶給我，美好的感受。」

「茶香，墨香，都很迷人。」

「蘇東坡曾經說過，『奇茶妙墨俱香』，不錯，茶與墨都是香的，然而香只是導引感官嗅覺，真正吸引人的是，它散發出的無形力量。不論是茶是墨，都是賞心悅目，而香只是表面的，真正觸及那深沈的，內在的，與生命交會時，那意境，真是讓人有思古之幽情。」

「古人喜歡品茶賦詩，十分風雅。」

「現代人講究品味，在物質生活充裕的今天，需要一些靈性的東西，來彌補精神的空虛。如果能在忙忙碌碌的工作之餘，居家休閒之時，多多接觸，書香、墨香、茶香，必能增添雅趣，除了怡情養性外，也可以紓解壓力。學學古人，附庸風雅也不錯吧！」

感動的茶

「妳喝過印象最深刻的茶，讓妳陶醉，無法忘懷的茶？」

「我喝過敬昌號普洱茶，印象深刻。這泡茶，茶湯呈琥珀色，有雲霧狀油光面。聞之，似無香味，入口即化，含舌，茶湯如脂滑柔順，迅速貼住口腔，成為一體。舌頭中有一股清幽沉香味繚繞。後韻十足，生津回甘，持久不退。」

「聽說好的普洱茶，茶氣很強。」

「是的，這泡茶就是。一杯未盡即打嗝，再喝，也是不斷打嗝，很奇妙。接著氣上百會，整個頭輕鬆起來，腹部逐漸暖和，有一股氣在胸腔徘徊。不久，這股氣感，能量，已達腳尖了。真是不可思議。」

「不是每個人都能體驗到茶氣，有練功之人，比較容易有感覺。」

茶湯細滑，茶香沉穩內斂，剎那間，已帶動氣脉，喚醒全身細胞，微微出汗，輕輕闖上雙眼，讓茶氣滋潤著生命。睜眼，全身舒暢，輕盈之感，前所未有。此時茶氣迴盪，令人陶醉。經過半個時辰，茶已非茶，茶是甘露，我陶醉在這種天人合一的情境中，突然憶起玉川子的詩句，「一碗吻喉潤，……，四碗發輕汗，平生不平事，盡向毛孔散。」

愛茶的陳思好，八年前就曾到雲南參觀百年喬木老茶樹，看到他們扶梯攀樹採茶，的確相當辛苦。

愛茶的人，無茶不樂，不可一日無茶，因為他們已經深入茶之堂奧，了解茶的祕密。

重視茶療的鄭智元

茶不是百利無一害

愛茶的鄭智元，一提到茶，精神馬上為之一振，眼睛馬上發亮，茶已經在他的心中佔據相當大的份量。跟他聊茶，他有滿腹的茶經。

「您這麼愛茶，難道是從小就開始喝茶嗎？」我問。

「不，深入研究，是近十年的事。」鄭智元說。

據說他已經把歷代的茶經，研究得十分透徹。

「是什麼因緣，讓您下功夫去研究茶？」

「我喝茶，曾經有過不舒服的經驗。以前在學校教書，茶喝的很多，結果把胃弄壞了，學校大辦公室裡，泡的是一大桶的茶水，茶葉不可能是好茶葉，而且

是直接把茶葉浸泡在裡面，長期喝這樣的茶水，當然把胃弄壞了。」曾經擔任過小學教師的鄭智元如是說。

「既然喝茶喝出問題，並沒有影響到您，讓您怕茶，不敢喝茶，反而深入去研究茶，現在已經完全克服了？」

「我有一位老師，也是一樣，三十幾歲，正年輕的時候，就愛喝茶，也是喝出問題，整個人變得非常虛弱，後來覺得事態嚴重，仔細探討，認真研究之後，再加以調整，現在仍然愛茶喝茶，身體又變成一條活龍了。」現在在優人神鼓劇團擔任執行經理的鄭智元說。

茶葉中的不利元素

「照您這麼說，茶葉並不是百利而無一害，要會泡茶，懂得喝茶，才能避害而得

利。從您的親身經驗，我們可以體會到，喝茶還是要小心，否則未蒙其利，先受其害，那就得不償失了。」我說。

「茶在我們中國，最早是當藥用，既然是當藥用，那就不能亂用。神農本草經中說，茶味甘性寒，寒性的東西，就必須謹慎使用。」

「的確如此，中藥講的是調和、平衡的作用，虛者補之，寒病用熱藥，而且又有君臣佐使的原理，單味使用，必須小心。」

「所以很多人，喝茶並沒有得到健康，反而變得很虛弱。」

「不敢喝茶的人，不外乎怕晚上睡不著覺，或是胃寒的人，喝茶胃會不舒服。常聽到的，就是這二種情況。您認為茶葉中，含有那些不利人體健康的元素？」

「茶葉中所含的元素，有數百種之多，有維生素，礦物質，化學元素，微量元素，大部分對人體都有利。我認為茶葉中至少有三種不利的元素，那就是茶鹼，鞣酸，生菁二水，也許還有其他我不知道的元素。茶鹼，大家都知道，鞣酸是一種白色的結晶體，讓皮革柔軟的一種元素，對人體當然不好。胃寒、胃不好的人，當然就不敢喝茶了。」

「大家都喜歡談茶的養生價值，談喝茶的好處，茶葉中對人體的不利元素，幾乎沒有人去談論。任何事物，都是有利有弊，正、反兩面都有，是無法迴避

的。」

「我和我的老師，都是喝茶喝出問題，又那麼愛茶，所以，我們才會那麼認真去探討研究，找出其中的問題。」

懂得喝茶才有健康

「台灣的農業，普遍有一種報喜不報憂的心理，人心普遍有趨吉避凶的心理，農產品一旦有負面的訊息出現，馬上會影響市場，造成市場的騷動，而且兵敗如山倒，大大地傷害農民，這也難怪大家儘量不談負面不利的元素。」

「其實這些不利的元素，是茶葉本身原本就具有的，它是可以透過製茶、烘茶的方法，或是泡茶的方法，加以克服的，我們不必過度緊張。」

「如何用泡茶的方法，消除茶葉中的不利元素？」

「茶葉不能浸泡太久，否則茶鹼就會釋放出來。大辦公室裡，大桶水泡茶，大概都是把茶葉丟進去，長久浸泡，並沒有把茶葉撈起，茶鹼就會釋放出來。」

「如何用製茶、焙茶的方法，消除茶中的不利元素？」

「我的老師設計了共震焙茶的方法，是可以克服的。我的茶都是自己烘焙的，我自己購置烘焙機。」鄭智元說。

茶的療病功能

「我想，一定要先把茶葉中的不利元素避掉了，茶葉才有可能發揮它的養生功能。」

「現在很多茶葉專家、教授學者，做實驗，研究茶，證明茶可以降低膽固醇、三酸甘油脂。我們都相信，但是，他們並沒有公布他們所採用的樣本，所以很多人無法得到印證。」

「說的也是，製茶的方式太多樣了，他們只說烏龍茶、紅茶、綠茶，太籠統了。」

「茶葉的發酵程度，每個人不一樣，烘焙的程度也各有不同。」

「難怪您自己要焙茶。」

「既然茶可以當藥用，它一定有療病的功能。」

「一般都說喝茶有好處，有養生功能，您有療病的經驗嗎？」

「我曾經得到膀胱發炎，喝茶治好的，也曾睪丸腫脹，也是喝茶治好的。」

好茶如八功德水

「喝茶的確對身體有很多好處，最好是能夠預防疾病。」

「必需要好茶才有養生的功能。」

「我想您心目中的好茶，一定是與眾不同的，一般都是停留在香甘醇韻美上，您心目中的好茶，一定要避掉茶中的不利元素，才能稱做好茶。」

「好茶就像是八功德水一樣，是非常殊勝的。」

「八功德水是充滿於極樂世界的七寶池和須彌山與七金山之間的內海之中，茶水有這麼殊勝嗎？」

「好茶是純淨無污染的，清涼無混濁煩躁的，甘美富甜味，輕浮柔軟，滋潤滑澤，有益身心。安靜平和，止渴，增長善根。」鄭智元說。

「聽您這麼說，好茶果真與極樂世界的八功德水，無二無別。」我說。

「茶有很多好的成份，有益人體健康，常喝茶的人，的確可以得到養生的效果。

但是聽了鄭智元這番話，以及他的經驗，得到一個啟示，要會喝茶，才能趨吉避凶，得到喝茶的利益，能不謹慎小心嗎？

莊清和的八卦茶園

美麗的茶園

我參觀過許多茶園，莊清和的茶園的確很漂亮。翠綠的茶樹，修剪得十分整齊，行間清楚，看起來，一股一股，成條狀，有著線條之美。這一帶的茶園，給人一種條理分明的感覺。

「您把茶園命名為八卦茶園？」我問。

「沒有，我自己沒有取名字，遊客喜歡來這裡拍照，看到我的茶園有點像八卦的圖形，因此幫我取名為八卦茶園，而且在網路上流傳，不逕而走，大家都這麼稱呼了。」民國三十五年出生的莊清和說。

我發現這裡的茶園，拍照起來特別漂亮，主要的因素，是這裡的坡度大，茶

園呈立體狀，每一股茶樹，都是上下並植，股間清楚，而且不會重疊，照片拍起來，線條清楚，就像八卦的卦爻一樣。這裡的茶園，坡度大概有六十度，產業道路就在陵線上，茶園在道路的兩側，坡度很大、很陡。

來這裡的遊客，大概都是喜歡攝影，居高臨下，除了茶園漂亮之外，還可以俯看翡翠水庫的上游，的確是景色宜人。

茶農是外來族

「山上的茶農，很多是種了幾代的茶，您也是從小就學會種茶嗎？」

「不，我不是當地的人，我是外來族。後來才學做茶的。」莊清和如是說。

我聽他這麼說，倒是引起我的興趣了。

目前在山上種茶的茶農，都是世代務農，種茶也是種了幾代。這一代才開始種茶的人，

至少是當地人，從小耳濡目染，對種茶有一些概念的人，才會想到要種茶，畢竟茶與其他的農作物不一樣，茶生產出來後，還要經過製造的技術，才能成為商品，流通到市面上。而其他的農產品，不論是蔬菜或水果，只要成熟，就可以直接販售。

敢種茶的外來族，真是不簡單啊！

「您是在什麼時候來買這塊地的？」

「我不是這裡的人，我是雲林縣的人，從小就跟隨父親到台北做生意，那時是做『古物商』，收買『歹銅舊錫』，現在叫資源回收。當完兵後，我就獨立自己做。在我三十一歲那一年，我來這裡買了二甲山地。」

「您來買山地，一開始就是準備要種茶嗎？」

「買地是投資，當時也是碰到不景氣，只好自己來開發，當時整塊地，大都是原始林，少部分種橘子和茶。想來想去，這裡只適合種茶，於是下定決心，慢慢開墾，這裡坡度大，完全用人工開墾。」

「這裡可以看到翡翠水庫，風景漂亮，住在這裡很舒適。」

「剛買的時候，我太太坐在那裡哭，她是北投山上的人，從小看山看怕了。現在她告訴朋友，她是住在『畫』裡。」

「翡翠水庫還沒興建之前，山下是什麼景觀。」

「就是小溪，谷地，水庫興建後，水淹上來，許多樹木都淹到水裡面。」

「有了水庫，讓這裡更漂亮了。」

辛苦學製茶

「茶苗種下去之後，要三年才有收成，我是先把茶樹種好以後，才慢慢學製茶。」

「種茶簡單，製茶可就不容易了，您是怎麼學的？」

「沒有。就是在製茶期間，到處看，到處問。我是採用到處幫忙，義務幫人家做事，順便從旁觀摩學習。有的人比較龜毛，茶葉不讓我碰，不實說，我就不去幫忙了。現在還有人把製茶當祕密，他們當地人之間是不講的，我是外來族，所以他們還會透露一點。」

「您有特別拜師學製茶嗎？」

「您參加製茶比賽嗎？」

「每年都參加，大概可以得二獎、三獎，沒問題，得大獎不容易，主要我是用機器採茶，會影響品質。」

「二甲地，每季可產不少茶葉，您是如何行銷的？」

「每一季可生產一千斤的茶葉，都是自行銷售。」

主攻冷凍茶

茶農能自行銷售，減少中間剝削，非常不容易，必須交友廣闊，才有辦法培養足夠的客戶。

「現在石碇、坪林這一帶，到處種茶，如果沒有相當的特色，不容易賣。」

「不錯，除非是得獎的茶，有人專喝比賽茶。您的茶，有何特色？」

「我是主攻冷凍茶，現在做冷凍茶的人很少。我每季的茶，冷凍茶佔了六百斤。」

「冷凍茶曾經流行過，後來好像沒市場了，喝的人少了。」

「過去的做法，容易有臭青味，而我精心研究，增加發酵的次數，完全把缺點克服了。來這裡的人，喝了我的茶，覺得很香，而且賣得便宜，都是批發價，客人都會買，而且喝習慣了，家裡自備了小型冷凍庫，一次買三十斤的也有。」

「每季要銷售上千斤的茶，要有相當多的客戶。」

「我是外來族，跟當地的農戶不一樣，您看就知道，我把環境整理得很好，庭院很大，供人免費停車，山間的道路很小，我們大方一點，給人倒車、停車，客人自然就會上門了。」

「有量就有福，此言不虛，大家都知道您很好客，不管認識或不認識，來者

就是客，您都請他們喝茶。」

「現在假日，我沒辦法工作。」

的確是如此，我來了一個多小時，就遇見三批客人，有三十人之多，只見莊先生，一壺一壺，不停地泡茶，有的是初訪，有的是常客。每個假日，要應付這麼多客人，喝掉那麼多茶葉，浪費那麼多時間無法工作，只是博得好客的美名，對一般人而言，也是夠煩了。

這裡有著天然美景，來者都是為攝影，為美景而來，少有為茶而來。大家在飽賞美景之餘，不要忘了好客的茶園主人，辛勤的茶農，免費提供的服務。欣賞美景之餘，也來愛茶，養成喝茶的習慣，不要忘了跟主人買茶。茶農很辛苦，訪客都能以行動來支持茶農，那就是對茶農最大的鼓勵和讚美了。

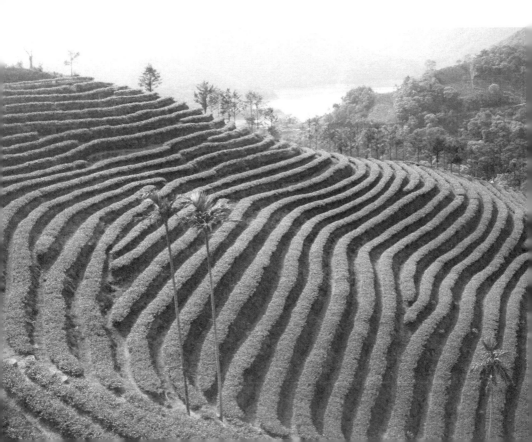

一生喝茶寫字的郝宏文

一日三茶

現年八十三歲的郝宏文，算是資深的茶客，大概也是不可一日無茶的人。

「現在您都喝什麼茶？」

「我是什麼茶都喝，現在已經習慣了，調整成一日三茶，每天都要喝三種不同的茶。」

「何謂一日三茶？」

「我每天在不同的時段，喝不同的茶，原則上，早上喝，烏龍、包種之類的清茶，下午喝熟茶，晚上則喝普洱之類的老茶。」

「這種喝茶的習慣，大概是很多茶人共同的想法，您有特殊的體驗嗎？」

「清茶提神的功能很強，大概可以維持十個小時，如果下午、晚上再喝，容易失眠睡不著。熟茶、老茶，沒有刺激性。尤其是老茶，有安神的作用。」民國十六年出生於河北的郝宏文，是黃埔軍校騎兵科畢業，擅長馬術。

書法與茶道

郝宏文老先生，不僅精通馬術，尤其擅長書法。

「您的書法，行草、狂草，讓人驚艷。喝茶對您的書法，是否有幫助？」

「我六歲開始習書法，到現在，已經寫了七十幾年了，現在每天寫四個小時的字，已經養成習慣了。」

「邊寫字，邊喝茶嗎？」

「寫字前，一定先喝茶，而且是喝清

茶，先提神，讓全身細胞活絡起來。寫字是很費神的工作，所以要先喝茶提神。」

「您的字寫得這麼好，喝茶對您的書法有直接的幫助嗎？」

「當然是有幫助的。喝茶可以靜心，讓心情沉澱下來。全身細胞活絡起來，接受大腦指揮，最後由指尖運轉，才能寫出好字。」

「寫好書法，不是一件簡單的事。」

「精神不好，無法寫字；心情不好，也是無法寫字。喝茶是最好的調節方法。喝茶對我的書法，幫助太大了。」

喝遍大江南北的茶

「您是軍人出身，一定是四處行軍，一定喝過各地不同的茶？」

「什麼茶都喝，綠茶、紅茶、清茶、熟茶、新茶、老茶，無所不喝。」

「喝過那些台茶？」

「包種茶、烏龍茶、鐵觀音、金萱、翠玉、花茶，都喝過了。」

「大陸的茶呢？」

「大陸茶也喝，近的如杭州龍井茶，遠的如蒙古的駝茶，都喝過。現在常喝普洱茶。」

茶的類比

「您的喝茶經驗，算是有豐富經驗了。」

「不是茶的茶，也喝了，只要有茶之名，我就會試喝看看。」

茶的滋味，很難描述，茶香常比擬各種不同的花香、果香、蜜香。屬於感覺的東西，很難精確地描述，而且描述的詞彙，很有限，雷同很多，已是大同小異了。

茶的滋味，是很豐富的，才會那麼迷人。因為難以傳達，只有靠各人去體會了。如人飲水，冷暖自知。

「您嚐遍大江南北各種不同的茶，您能不能將它們的差異性區隔出來？」

「喝茶是憑感覺的，而人際關係，感情的親疏厚薄，也是不同的感覺。因此我常把不同的茶，類比成不同的人際關係。」

「這倒是很有趣，願聞其詳。先從台灣的茶說起吧！」

「文山包種茶，清香、親切，又有貴氣、距離，就像結拜兄弟一般。烏龍茶，溫和、柔軟，有如慈母一般。鐵觀音，渾厚、踏實，有依賴感，像丈夫；重發酵的鐵觀音，有如大師兄、大表哥，更具內涵，有威嚴。陳年鐵觀音，溫暖、醇厚，有如丈母娘，溫和，慈愛，又有不可侵犯的感覺。金萱，味濃、搶眼，

如姐姐一般。翠玉，優雅、秀氣，像妹妹一樣。東方美人，優雅、撫媚，有如細姨、小老婆一般。」

「這樣的類比，的確有趣，而且傳神。其他的大陸茶呢？」

「龍井茶，銳利、直接，像嚴父一般。大紅袍，讓人感動，無法忘懷，如師長、恩人一般。猴坑的龍井，兩刀一搶，具足威嚴，有如舅舅。白毫雀舌，像大表姊。白毫毛尖，像小表妹。杭菊茶，像阿姨。茉莉花茶，像伯伯叔叔。千兩茶，像乾媽。發霉的普洱茶，能喝嗎？像離婚的老婆，似曾相識，又不能近身了。」

「您不是也喝過不是茶的茶嗎？」

「麥茶，就像婢女，已經不是茶了。鳳仙茶，就像外勞、外傭。加味雞母珠茶，就像老婆與自己的好友劈腿，苦得難以下嚥，讓你咬牙切齒。」

老先生這些比喻，的確有趣。

因茶而有交集

因茶，我拜訪了老先生。因茶而結緣、相識。

老先生看到我來，馬上邀年輕的茶友，一起來泡茶。茶打破了年齡的界限，讓老年人和年輕人，可以談得來，茶消除了代溝。

老先生又帶我去拜訪附近的茶農。他是軍人出身，甲級營造廠的老闆，又是外省人，台語不太會講，竟然也能跟當地的茶農互動、交往。這也是因為茶，打破了省籍、身分、地位、語言，而有了交集。

茶是個媒介，各領域的人，因茶而產生交集，可以互動，成為朋友。

茶，是神奇的東西，茶的能量真不小啊！

甘為茶香下田的陳文德

三芝僅存的茶園

　　台茶外銷最風光的時候，三芝、石門一帶，處處是茶園，可是現在的三芝，已經很難看到茶園了。

　　三芝僅存的茶園，大概只剩下陳文德那塊，躲在山凹中的那塊茶園，要不是有人帶路，還不容易看到。

　　「以前茶園很多，荒廢掉了，前幾年，才把住家附近這塊茶園整理出來，可以就近管理。」今年已經八十歲的陳文德，身體很健康，還能製茶，他繼續說：

　　「四週的竹林一直竄過來，很多茶園被竹林雜草淹沒了。」

　　「您的茶園，種的是什麼品種的茶樹？」我問。

「我們這邊，種的是夕種，不是好的品種。」

「以前以大量生產，不講究茶香，茶樹反而強健。」

「我這些茶樹，都是五十年以上，算是老茶樹了。」

「現在的茶樹品種好，都是用扦插繁殖，壽命不長。」

「以前我們不用扦插，都是實生苗，也不是事先繁殖茶苗，我們是挖個土穴，埋下種子。不同的茶種混合種，而且會變種，所以您問我什麼茶種，我也說不上來。」陳文德老先生如是說。

完全自然農法

我們回到屋內泡茶，他的茶，喝起來，感覺很渾厚。

「這是自己要喝的茶，健康的茶。」老先生說。

「要喝到這樣的茶，不容易，完全不用農藥，不施肥，純粹自然農法的產物，除了除草以外，完全沒有人為的干預，這是與眾不同的茶，好難得。」

「今天我們很有福氣，他的茶不賣，自己喝，送給親友一起喝。」郝宏文說。

「您年紀這麼大了，不嫌累，還自己採茶製茶？」我問。

「台茶外銷，到了民國七十三年，完全沒落了，三芝有十三家製茶工廠，全部結束，我也不做了。那時我才五十幾歲，就過著退休生活。」老先生說。

「怎麼現在又想製茶？」

「退休沒事，光是玩，也是沒意思，才想到把住家附近的茶園整理出來。自己休閒、工作、運動。」

甘為茶香下田

「大多數的人，做農做怕了，您怎麼反而老來務農呢？」

「製茶工廠結束後，廠房都拆掉了。過了一陣子，反而懷念起過去那種滿屋子茶香的情形。」陳文德說。

「所以，您想自己再來製茶，讓屋子滿室生香。」

「工廠拆除後，沒有工具了，於是我用土法煉鋼，用古法製茶。用大鍋子炒

茶菁，最後都烤焦了，試了很多次，真的是滿屋子茶香。揉茶，也是用手工揉茶，很辛苦，但是很好玩。」

「完全手工，做不了多少茶。」

「現在我買了小型的製茶機器，那就方便多了。」

「您真是甘願為茶香辛苦下田的人。」

老來學茶

「您做的是什麼茶？鐵觀音？還是包種茶？」

「什麼都不是，是粗製茶，以前外銷用的。現在重新學。」

「他什麼事都不會，農事都是我教他的。」在旁邊的陳太太說。陳太太也算是奇人異士，七十歲開始學畫，而且有成就，牆壁上的畫，都是他的作品。

「不是開製茶工廠嗎？怎麼不會製茶？」

「以前他是老闆，只會拿筆記帳，發工資，出去收購茶菁，沒有真正做過茶農。工廠或是茶園，都是雇工管理的。」陳太太說。

「原來您以前是茶商，現在老來才學農。」

「現在我到處問，學製茶，不是為了做生意，自己好玩，沒有壓力，輕鬆做，等於是從頭開始學。」

最自然的茶

「年紀這麼大，製茶會不會太辛苦了。」

「趣味，以前製茶廠，滿屋子茶香，是請茶師來製茶的，現在滿室生香，是自己在製茶。回味過去，看看現在，自己也能創造出茶香，當然高興，有趣味，好玩，也就不覺苦了。」

老先生的茶，是最自然，有原味，很樸素，不加修飾，有特色的茶。他是用最自然的方式，人為干預最少的方法來管理茶園。它是符合健康、有機、無毒的原則。

「老先生的自然農法，是最古老，也是最現代，最受歡迎的茶，最符合時代精神，現在大家不是都在追求這種健康食物嗎？」

「但是產量少，根本無法賣，自己吃，贈送親友剛好。」

「這是烘培過的熟茶嗎？」

「這是三分熟，烘培過的茶不傷胃。下一泡再來喝五分熟的茶。」

難得遇到這麼純樸的，老來才學茶的茶農，又喝到了難遇的有機自然農法生產的茶。

能喝到健康的，有特色的茶，也要靠緣份呵！

一生與茶為伍的楊鈴聲

村民心目中的土地公

德濟法師、德進法師陪我一起拜訪鶴岡農場的老廠長，楊鈴聲先生。

「以前的鶴岡村民，為什麼會把您當成土地公呢？」

「四十年前，這裡的街道，沒有什麼商店，街道冷冷清清，土地貧瘠，居民都是種地瓜、花生為生，能吃米飯的不多，貧苦的農民，有的吃樹薯中毒而死。過去這裡很封閉，原住民居多數。生活落後、貧困，雜糧是唯一果腹的食物，小孩子們不論冬天夏天，都是光著腳，沒錢買鞋子。可是後來成立了鶴岡茶場，村民生活改善了，生活環境也改善了，這些成果，完全是他們在鶴岡種茶換來的，而我是鶴岡茶場場長，他們很感謝我。」民國十五年出生於上海的楊鈴聲說。

「想要改變觀念，鼓勵他們種茶，恐怕也是很不容易的。」

「相當困難，費了很大的力氣。在他們簡單的頭腦裡，把他們的土地，拿去種茶，又不能當飯吃，有什麼前途。為了要鼓勵他們種茶，很辛苦，每天晚上，帶著米酒，挨家挨戶，展開遊說工作，最後，他們說是礙於情面，願意試試看。」

「種茶能帶來財富，恐怕也要有很多配套措施。」

「當時李國鼎擔任部長，他主張照顧農民，不與民爭利，茶場收支平衡即可。所以土地銀行鶴岡農場，與茶農是採利潤分享制度訂有『增產獎勵辦法』及『農工利潤分享制度』對農民非常有利，造福了很多農民。」

服務農民

「鶴岡茶廠對當地農民貢獻很多，您是什麼時候到鶴岡？」

「我是民國五十二年元月，當時我三十五歲，調任鶴岡茶場擔任場長的職務。當時的茶場，只是小小的『鶴岡工作站』四周荒煙蔓草，茅草長得比茶樹還要高。」

「過去是外行領導內行，報喜不報憂，上面的人無法瞭解真相，無法提出對策。過去也是提供茶苗，補助肥料，但是茶葉仍然沒有收成。我來了之後，才找到原因。當時的原住民，不知道肥料的用途，把肥料拿去換酒喝了。當時，我把茶農分成三類：藍色茶農是工作勤奮，能照輔導人員按部就班去做。第二種是白色茶農，抱著可種可不種的態度。第三種是紅色茶農，會把肥料拿去換酒喝，農務人員每天跟在後面，非親眼看到把肥料施在茶樹上才放心。」

「政府的美意，往往無法達到。」

「土銀與農民的經營辦法，土銀收百分之三十，農民得到百分之七十，施行一段時間後，發現農民有怠工現象，不認真經營，生產量大時，他們認為被土銀分走了，所以不願意大量生產。後來，我就調整辦法，獎勵農民致力增產，凡每公頃年產量超過三千公斤以上，悉歸農民所有，土銀不予分收。」

「您的著眼點，都是為了農民著想。」

「農民有利可圖，他們才會勤奮工作。經過幾年的經營，鶴岡地區的農民，生活得到了很大的改善。」

一生與茶為伍

「您怎麼會對茶這麼有興趣，把一生奉獻給茶。」

「我是在民國三十六年六月隻身來台，插班進入台大農藝系二年級就讀。現在只有碩士博士要有論文，以前台大就有學士論文，我的學士論文就是『茶樹各種品種的葉片分析』，台大畢業後，就到農林公司所屬的魚池茶場工作。學生時代研究茶，畢業後也到茶場工作。」

「您與茶結緣很早。」

「我在讀台大農藝系時，就開始研究茶，每年暑假，到林口的茶研習所學習茶葉，也跟文山師傅製造烏龍茶。也到茶葉改良場研習。一生的工作也是與茶有關，在魚池茶廠，從科員、科長，做到副廠長，在三峽大寮茶廠當廠長。」

「您是一生與茶為伍。」

「我在台大農藝系二年級時，李登輝是農經系四年級，在同一棟樓，俞國華當行政院長時，我的同學們都飛黃騰達，他們看到我在鄉下、山上，好像很不得

志。其實，我很滿意我的生活，每日遊山玩水，與大自然接觸，對身體的健康有幫助，又有錢可拿。」

的確，從楊鈴聲廠長的身上，可以得到見證，八十幾歲了，臉色紅潤，聲音宏亮，身體的確相當硬朗。

「您一生與茶為伍，為鶴岡茶場投下相當大的心力，後來鶴岡茶場面臨關場的命運，您的內心有什麼感觸。」

「當然是很無奈。整個大環境在變，政策也在變，我們已經完成階段性的任務了。」

「您的貢獻用心，留在村民的心中。」

感動的時刻

「過去的鶴岡茶場結束了。高興的是，現在聖輪法師又帶著一群人，來復興鶴岡紅茶，而且成立了鶴岡茶廠，真是令人太感動。」

「聖輪法師有一種使命感。」

「過去我們那些鶴岡茶場老員工，知道了，都非常高興。鶴岡紅茶在許多愛茶人的心目中，留下很深的印象，現在能夠再喝到新的鶴岡紅茶，滿足心中的懷念，是非常有價值的。」

楊鈴聲接著說：「那天，聖輪法師的鶴岡茶廠成立了，開幕那天，請我去剪綵，我拉著繩子，有點發抖，因為我的內心太感動了。」

「聖輪法師非常有心，他是用生命在愛茶的人。」

「開幕那天，我看到鶴岡國小的小朋友跳舞，內心也有感動，也有感觸。這些小朋友的父母，過去都是茶場的員工，或是茶場照顧的農民，過去的小朋友，沒辦法上學，沒錢繳學費，現在的小朋友，個個聰明活潑，又有才藝。」

楊鈴聲是個愛茶的人，一生與茶為伍，研究茶，從事茶葉的工作，對台茶有貢獻，特別是鶴岡地區的農村，受惠更多。

他一生不慕榮利，熱愛自然，喜歡在山裡，偏僻的鄉村貢獻他的專長，他活得健康有尊嚴，他認為人生應當要追求精神上的享受，充實心靈的生活。老天給他的回報，就是給他健康的身體安享天年。

對茶有使命感的蔡右任

與茶結下不解之緣

拙著《問茶找茶樂趣多》出版後，接到聖輪法師來電，希望我能送一本給茶葉改良場文山分場蔡右任分場長。聖輪法師對蔡分場長讚譽有加，盛讚他對茶農的貢獻良多。

於是，我決定親自送書，請蔡分場長指教，並且進行訪談。他長期在茶的研究單位任職，一定有很多真知卓見，我不能失去這個大好機會。

「何時開始研究茶？」我想了解他是如何進入茶這個領域。

「我是台大園藝研究所畢業的，雖然在學時選修過農藝系開的與茶有關的課程，但是對茶這個領域，還是很陌生。研究所讀的是農產品加工處理，研一時，

高考及格了。研究所畢業後分發到茶改場台東分場，從此與茶結下不解之緣，茶成了我一生的工作。在台東工作半年後調回總場，七十九年調到文山分場，擔任茶作課課長，八十四年升任分場長至今。」

「茶葉改良場應該算是研究單位，隨時在研究茶樹的品種改良，製茶技術的提升，等等，您是專門研究那個層面？」

「茶這個領域，需要的是通才。懂得茶園管理，耕作技術，才有好的製茶原料，才能創造優質的茶葉。有了好的製茶栽培技術，才能提升茶葉的品質。有了好的產品，也要懂得行銷，才能獲益。在茶這個領域，我是全面性地介入。茶作課、製茶課，我都服務過，也培養了品茶能力，從七十四年接觸茶以來，曾擔任多場次品茶會的評審，而目前重視的是行銷推廣這個層面。」

對茶既愛又怕

「您對茶的探討，既深入又完整，對茶一定有深厚的感情？」

「當然，我是很愛茶的，現在我和很多人一樣，是既愛又怕，我們喝茶，是為了解渴，為了健康。當我們喝到不好喝的茶，發酵不足，炒青不足的茶，胃會不舒服。農藥殘留的問題，也是令人擔憂，這是所有農產品共同要面對的問題。」

「的確，朋友從美國回來，泡茶請他喝，他竟然問我，有沒有農藥，有農藥我還敢喝嗎？」我說。

「農政單位積極在輔導農民，隨時在檢測，希望能做到滴水不漏，保障消費者的健康。」

「生產履歷表，不是推行得很好嗎？」

「茶和其他的農產品不太一樣，小農小戶經營，產量有限，到了市場，往往要做併堆處理，雖然各家的生產履歷都合格，但是用藥不同，併堆後會讓消費誤會，何以用了那麼多不同的農藥，而產生害怕心裡。」

「全面性地推廣有機農業做不到嗎？」

「有機食品的連鎖店越來越多了，可見消費人口逐漸在成長，但，還不是很

普及，因為有機食品的產量少、單價高。經營有機農業，現以宗教團體和少數個人積極經營的目標。有機農業當然也是政府的目標，必須逐步進行，從大環境來改善。」

服務農民

「統一用藥，做不到嗎？」

「現在我們對茶農的宣導重點，就是要減藥，農藥是毒物，用得越少，風險越少，就是要合理用藥，該用的時候才用。」

「難道茶農不是這麼做嗎？」

「照理是得什麼病，才吃什麼藥，這是常識。但是許多農民，是安眠用藥，他們想要預防在先，於是，假想可能出現的病蟲害，把數種農藥混合起來噴灑，這就不是合理用藥了，反而形成浪費與增加成本。」

「您們如何指導農民？」

「目前是印發『共同防治指南』給農民參考使用。我們的做法，是在不同時間，不同季節，茶樹可能產生的病蟲害，調查清楚，然後指導農民如何用藥，如何防治。把它講清楚說明白，減少茶農盲目用藥的習慣。」

蔡右任接著又說：「肥料也是一樣，要合理施肥，現在茶農施肥太多流掉的

可能比吸收的還多，不僅僅是浪費而已。像磷肥是有限的資源，主要是在礦物和鳥糞中，地球上的資源本就很少，很快就會短缺。這磷肥雖然有助茶香，但是過多，並無法吸收，茶農常為了茶香而多施磷肥，形成浪費，且無益生態環保。」

「與茶農互動多不多？」

「我們有咨詢服務的工作，有時候，認真的茶農，會親自拿病蟲害樣本來請我們鑑識與討論防治方法。」

「除了合理施肥，合理用藥之外，您覺得目前的茶農，面臨了那些問題。」

對茶的悲念

「現在的茶農，都是小戶，小面積的經營，單位成本高，失去競爭力。農藥的使用，太多太雜，除了合理用藥之外，如何減藥，如何統一化，也是重要的課題。外來茶的壓力很大，外來茶有國際認證，消費者有自由選擇的可能。」

「面臨這麼大的危機，是否協助茶農克服的方案？」

「茶葉是個相對封閉的產業，應變的速度不夠快。目前我們推廣合作經營的理念，集團式共同合作經營，或是請企業帶領，與茶農合作，推行茶園農莊這個理念，與消費者保持良好的互動。」

「合作經營的理念，如果無法落實，台茶恐怕會消失。山上都是茶農，年輕

人無法接班，茶園逐漸荒蕪，茶園面積越來越少。」我說。

「如無危機意識，並即時因應改變經營體質，悲觀的說，是有可能的。不忍心看到台茶消失，所以，我有一種悲念。」

「您的悲念是？」

「茶改場有責任讓台茶繼續走下去，讓台茶產品國內外都能發展，增加茶農的獲利空間。」

「這是艱鉅的任務。」

「想要打開消費市場，就必須增加消費人口才有可能。小孩、年輕人不喝茶，很可惜。如何吸收年輕人喝茶，適應茶的滋味，喜歡喝茶、想喝茶，再追求精緻品茶，這是個重要的課題。」

古法藏茶

「像您這麼深入茶界的人，一定什麼茶都喝過，印象中，有沒有喝過，特殊的茶，奇怪的茶，讓您懷念的茶？」

「民國七十六年，在坪林喝到一種香橡作的文山包種茶，香勁有力，口味特佳，非常有特色的茶，捨不得喝，決定把它留下來。」

「如何保存？」

「我是遵照古法，用素燒的甕，最底層放石灰，約三公分厚度，接著放一層木炭，再上一層放竹葉，然後放置茶葉，最後，將甕口用蠟封起來。」

「這是特殊的藏茶方式，現代人很少這樣做。」

「這種藏茶方式，封住以後就不動了，是為了保存原味，防止老化。結果如何不得而知，尚未揭曉。」

「現代人藏茶，是要讓它老化、製造老茶。而您這種藏茶古法，是要保存原味，難度很高。」

「我是第一次嘗試，效果如何，尚不得而知。而這種藏茶方式，拆封之後，一定會快速變化，必須短時間內，把它喝掉。因此，我要找個有意義的日子，邀請好友，一起來品嚐。」

與蔡分場長聊了一個下午，收穫很多。

離去前，他又殷殷提示我，台茶的製茶技術，有一大部分是從坪林傳出去的。南部的茶區，邀請坪林的茶師去指導製茶，如果能找到當時的老茶師，就可以知道製茶技術傳播的方向。這是一條真正的「茶路古道」，的確值得去探索。

鶴岡茶廠的老茶師林東山

三十年的感情

德濟法師陪我到玉里的土地銀行拜訪林東山先生，聽說他去年曾經遭遇到一件意外事件，身體受到很大的傷害。初次見面，發現他的身體，並無異樣，可見復原得很好。

「鶴岡茶廠關廠後，我才被安排到土銀來上班。」林東山開門見山地說。

「我是初中畢業就到茶廠工作，什麼工作都做過，茶苗扦插，種茶製茶，全部經歷過，在茶廠服務了三十年。」

「茶廠結束前，您主要的職務是什麼？」

「我是製茶師，當時全廠有六位製茶師。」

「最輝煌的時候，茶廠有多大的規模？」

「鶴岡茶廠最光輝的時候，給瑞穗當地的農民，帶來很大的財富，當時茶廠一天可以生產六千斤的紅茶。」

「茶廠會面臨關廠的原因在哪裡？」

「原因很多，最主要可能是政策的問題，合約到期，整個外銷市場的變化，國內環境的變化，茶葉市場的改變等等。」

「您在鶴岡茶廠服務三十年，茶廠突然關閉，當時您內心的感受如何？」

「當然是很傷感，所有的員工都感到傷心，尤其是看到茶廠那些大型製茶機器，被當作廢鐵處理掉，更是難過。像我，還有很多員工，都一樣，我們怕觸景生情，茶廠那裡不想去，不敢去，有時候還要刻意繞道經過，主要是怕傷心傷感。畢竟那裡有半輩子

的青春在那裡渡過。」

公家做好茶

「鶴岡茶廠生產的鶴岡紅茶，已經建立品牌，在市場上已經有一定的知名度。」我說。

「是啊！當時有人懷疑，公家也能製好茶，但是，事實就是如此。鶴岡茶廠的員工都很敬業，製茶時，我們是二十四小時上班的，為了顧好品質，茶做壞掉，就銷毀，以免影響整體的商譽。」

「一般人可能以為公家做不出好茶。」

「大家很敬業，有使命感，認真把關。從茶菁的收購，就是照規定嚴格把關。茶菁的收購，是以重量計價，農民故意把茶菁摘得長一點，以增加重量。如果開始的時候，不嚴格把關，農民會養成習慣，進而影響茶葉的品質。我們是把茶廠的事，當成自己的事來處理。」

「茶廠結束，再也喝不到鶴岡紅茶那種品質的茶了。」

「是啊！沒有人繼續推廣，中斷了，很多熱愛鶴岡紅茶的人，也會回來找茶，但是找不到了。」

「當時您是如何控制品質？」

「主要是做好品質分級。分成OP、BOP、FBOP三級。即使是茶袋，也是用全茶去磨碎的，不是用茶屑。」

鶴岡紅茶有了傳承

「當時的茶廠，種的是什麼茶種。」

「那時我們種的是台茶五八號，現在命名為紅玉。這種茶樹，適合做紅茶。這種茶很少，都是我們自己育苗。」

「現在聖輪法師也在推廣紅茶，種的也是紅玉，他的製茶廠也命名為鶴岡茶場。」

「是啊！鶴岡紅茶中斷了多時，很多人找不到，現在聖輪法師復興了鶴岡紅茶。我們這些老員工知道了，太感動、太高興了。鶴岡紅茶有了傳承。」

「或許能喚起愛茶人的記憶。」

「當我知道聖輪法師要復興鶴岡紅茶，我就發心利用假日去當義工，指導他們製紅茶，我希望我累積三十年的經驗，能得到傳承，也讓他們減少摸索的時間。」

菩薩救了我

「聽說您去年發生了意外，到底是怎麼一回事？」

「去年我為家中的柚子樹消毒噴灑農藥，當我把農藥準備好，用搬運車運到果園，可能是車輛老舊，煞車失靈，整車翻覆，人被車子壓住，農藥往嘴巴灌，差點沒命。」

「太危險了，是誰把您救出來？」

「兒子在附近工作，聽到我的呼喊，才來救我，當時我看到一道彩虹，把我罩著，等到救出來後，整個人昏過去了，送到醫院，開始大量吐出很多水，排骨斷了好幾根。」

「一定是菩薩救了您，否則光是農藥就會讓您喪命。」

「沒錯，就是因為我發心來協助聖輪法師，復興鶴岡紅茶，才感應了菩薩，救了我一命，很感恩聖輪法師的加持、送藥，讓我提前康復。」

林東山是見證鶴岡茶廠興衰史的茶師，有了他的傳承，聖輪法師的鶴岡茶廠很快地可以建立台灣紅茶的地位。

尋找鶴岡紅茶的張耕鳴

被遺忘的紅茶

現在，在台灣地區愛茶的人口很多，但是很少有人在談紅茶。茶人愛談的茶，不外乎包種茶、烏龍茶、高山茶、普洱茶。

紅茶在市場的銷售量，也許很大，大多流通於餐飲業，西餐的餐後飲料，就是紅茶與咖啡並列。

目前臺灣地區的紅茶，以進口為主，本土的紅茶，很少有人在經營，至於紅茶文化，更是難以觸及。

「您常喝紅茶嗎？」

「我都是喝清茶，現在找不到好喝的紅茶。」張耕鳴說。

「過去有喝紅茶的經驗嗎？」

「我十六歲就開始喝茶，父母喝茶，我也跟著喝。當時的父母，擔心茶葉有刺激性，不准喝清茶，只讓我們喝紅茶。」

「那個年代，紅茶很普及嗎？」

「我父母都是在當老師，常有人送禮，送的茶葉禮盒就是鶴岡紅茶，方形的禮盒分成六格，裝六包『鶴岡紅茶』在學生時代，幾乎都是喝鶴岡紅茶。」民國五十六年出生的張耕鳴如是說。

「鶴岡紅茶是道地的本土紅茶。」

「這種茶葉很特別，印象很深。可是，後來就再也喝不到『鶴岡紅茶』了。因此，改喝清茶。」

「其他的紅茶，喝不慣嗎？」

「我也試著喝其他的紅茶，如阿薩姆紅茶，錫蘭紅茶、伯爵紅茶等，都不合口味。

喝熟茶，也感覺喉韻不足。」

「鶴岡紅茶正風行的時候，在觀光號火車上也可以喝到。」

「可是，到了後來，就完全從市面上消失了。」

踏破鐵鞋無覓處

「現在您喝包種茶、烏龍茶、應該都很習慣吧！」

「這類清茶都很好喝，我也很愛喝，喝茶的時候，讓我覺得心情很愉快，很高興。但是『鶴岡紅茶』這種特殊的風味，一直存在我的記憶當中，讓我念念不忘。」

「您一直不知道，過去的鶴岡紅茶，早就結束生產了。」

「有關茶葉的歷史，並沒有特別去研究，對於『鶴岡紅茶』的感情，是一直存在記憶當中。」

「鶴岡茶場雖然結束，但是鶴岡紅茶的品茗，仍深深烙印在台灣許多消費者心中。」

「這恐怕也必須有一定年齡的人才知道，對於年輕一代的的朋友，恐怕聽都沒聽過。近年來，我一直在打聽『鶴岡紅茶』的下落，在哪裡可以買到『鶴岡紅茶』。但是沒有人知道。我是農學院畢業的，很多同學，都在農業改良場工作，

也有在茶業改良場工作。我向他們打聽，也是得不到消息。」張耕鳴是台大農學院園藝系畢業的。

張耕鳴接著說：「於是，我自己興起親自去找茶的念頭，就在二〇〇六年，這年不準備出國，想環島、開車到台東去尋找『鶴岡紅茶』。滿足我多年來找茶的心願。」

「結果順利嗎？」

「我想，既然名為『鶴岡紅茶』，一定是產在鶴岡地區，只要能找到鶴岡這個地方，一定可以找到茶。我開車從台東池上出來，沿途在問鶴岡在哪裡，哪裡可以買到鶴岡紅茶，年輕人完全不知道，完全沒聽過，後來到了舞鶴，他們介紹了『舞鶴茶』，可是，這是舞鶴綠茶，完全不對。」

張耕鳴環島走了一圈，踏破鐵鞋，還是找不到「鶴岡紅茶」。

得來全不費工夫

張耕鳴經營不動產事業，與龔代書有業務上的往來，一日，相約在華星地政事務所見面。

「那天，因另有業務，而耽誤了約會時間，遲到了半個小時，我自己覺得不好意思，於是開了一罐鶴岡紅茶，請耕鳴喝茶，沒想到他竟然驚聲尖叫起來，直

呼這就是他想要的茶。」龔美娟代書如是說。

「那是什麼味道？」我轉頭問張耕鳴。

「就是三十年前的味道，就是我記憶中的風味。」張耕鳴愉快地說。

「這是我們師父聖輪法師，近年來在鶴岡舊茶園，復興成功的『鶴岡紅茶』，完全是有機栽種的。」龔代書說。

「這是我要的『鶴岡紅茶』，被人們遺忘多年的好茶，我走遍臺灣各地，四處找茶，就是找不到，沒有人知道，沒想到就在鄰居附近，喝到了夢寐中的好茶，真是踏破鐵鞋無覓處，得來全不費功夫。真的，一切都是要靠緣份！」

感動茶

「突然品嚐到夢中的茶，感覺如何？」我問

「就是感動。我買了兩罐，一罐送給遠在澳洲的父親，他拿到這罐『鶴岡紅茶』，竟然感動得掉下眼淚。我父親為什麼要移民澳洲，就是因為在那裡，找到三十年前在台灣的感覺。今天我們喝到這壺茶，就是回到三十年前的感覺，藉著茶味，讓我們找回了記憶。」

「這是他對台灣本地茶的感覺，失而復得的感情，這份感情是金錢買不到的，這份故鄉的愛，就是愛大地、愛台灣，本地茶產生的滋味，讓人一輩子忘不

了。」施瑞枝老師聽了似乎也很感動，她的詮釋，打中了張耕鳴的心。

「現在我是懷著感恩的心在喝茶，感謝聖輪法師的用心經營，努力復興鶴岡紅茶，讓鶴岡紅茶的風華再現，讓我們有機會，再重拾三十年前的味道，這是讓我們懷舊的古早味。」張耕鳴感動地說。

民國五十年土地銀行在花蓮瑞穗鶴岡村，興建新型的製茶工廠，製造鶴岡紅茶，給花東地區帶來繁榮，提高農民的收益，同時也創造了「鶴岡紅茶」的品牌，前後四十年，前半段相當風光，當時的農業政策，主要在照顧農民，「鶴岡紅茶」也打響了名號，風光一時，後來烏龍茶崛起，整個市場被烏龍茶佔有，紅茶開始逐漸沒落，最後只好結束茶廠，停止生產。「鶴岡紅茶」只留在愛茶人的記憶當中。

現在聖輪法師，在鶴岡舊址，又把茶園復建成功，現在已經少量在生產紅茶，慢慢可以滿足找茶人的心願，也算是功德一件。

用生命來製茶的陳樹根

用自己的方式做茶

在小格頭，經營「名緣小棧」的陳樹根，在石碇算是個多才多藝的茶人。

「您們家也是世代茶農嗎？」

「是世代茶農。我是在三十二歲才開始專心做茶。小時候在農家長大，農事都要會，大小事都要做。」

「做茶之前，您是從事那個行業。」

「我是做寺廟彩繪的工作。」四十四年次的陳樹根說。

「三十二歲以後才開始做茶。」

「種茶、製茶，小時候就會，那時候是幫農性質，協助父親，不能自己做

主。」

陳樹根接著說：「直到三十二歲那年，父親看到我那麼愛喝茶，而且喜歡茶壺，知道我和茶有緣，於是把土地分給我們兄弟，讓我們兄弟自己獨立去發揮。」

「您因此可以當家做主了。」

「我想要以自己的方式來製茶。製茶的原則，步驟都一樣，但是能不能做出好茶，都是在很細微的地方，拿捏得準，就能做出好茶。」

把茶當藝術品看待

「您所謂的自己的方式，跟別人有什麼不一樣呢？」

「時間的掌握不一樣，對待茶的態度不一樣。我在製茶的時候，是寸步不離，絕不離開現場，不像一般人，茶葉在靜置的時

候，會跑去做其他的事，我是盯著茶葉，仔細觀察茶葉的變化，別人笑我，簡直是用生命在製茶。其實，我是把茶葉，當成藝術品在創造，每次做出來的茶都是不一樣的。有人喝過我的茶之後，想買跟上次一樣的茶，我說那是不可能的。」

「能不能做出好茶，要掌握什麼原則？」

「最重要，是要保持茶葉的活性，尤其是包種茶，一定要有活性，才是好茶。在製茶的過程，要特別留意，活葉有救，死葉做不出好茶。」

「您用自己的方式做茶，做出什麼標的成績？」

「我第一年開始獨立製茶，參加比賽馬上得到二等獎，此後，只要參加比賽，一定得獎。」

用心調茶

「有沒有得過冠軍。」

「第一名就是特等獎，九〇年、九二年、九三年、九四年，總共得了四次的特等獎。」

「茶農的一生，能得到一次特等獎，就很榮耀了，您連得了四次，真是製茶高手。」

我接著又問：「您自認，能經常得獎，連續得大獎的主要因素在哪裡？」

「只要會製茶的人，都有機會製出好茶。同一個茶園，同一天，不同的梯次，做出來的茶，都不一樣，一定可以找出一批好茶，只是他們不懂得去調配，不懂得取長補短，我只不過是比較用心一點罷了！」

「所謂取長補短，那就是所謂併堆用心一點罷了。」

「併堆是茶葉中盤商慣用的方法，我是仔細地調配。」

「願聞其詳。」

「比方說，此季做出十批茶，精挑細選，挑出三批滿意的茶，當然是各有優缺點，因此按此例調配，如：一比一、一比二、二比一、一比二比一、或是一比三、等等，以此類推，先進行試泡，不同比例，造成不同結果，找出最佳的比例，然後才進行按比例併堆。」

「這是很科學的方法。」

「我用這個方法，指導朋友，他們也都得獎了。」

「方法是很簡單，不困難，但是要懂茶，自己要會做正確的評鑑，知道什麼是好茶，否則，仍然配不出好茶。」

「問題就出在這裡，很多人不認識好茶，不知道什麼是好茶，自以為是好茶，拿去比賽，當然會被淘汰掉。」

什麼是好茶

「什麼是好的包種茶?」

「茶湯要有蜜綠色,在製茶的過程,要保留葉綠素。聞起來要有自然花香,入喉甘醇,生津止渴。」

「每個人的體會一樣嗎?」

「當然,愛茶的人,都有自己的體會和心得。有一次有位客人來泡茶,當他回到新店後,又回來買茶,因為我的茶,十分鐘後還會回甘、生津,他體會到了。還有一位熟客,每次來,我都泡好茶請他喝。他也有自己的判斷方法,他是根據他的生理反應,凡是他喝到會讓他打嗝的茶,他就認定是好茶,非買不可。

有一次,他喝茶後,也打嗝了,他要買那批茶,但是那茶,是我準備要參加比賽的,還不能賣,但是他硬要,後來談妥一斤六千元,二十斤全買。但是被他太太知道,遭到反對,買不成了。這批茶參加比賽,得了特等獎。」

茶露與茶餐

「您是否也經營茶葉的副產品?」

「我的茶露,是別人沒有的,很多人要高價來買,但是因為量很有限,無法

行銷，只能運用在茶餐上。」

「茶露是如何製造的？」

「拿茶葉去煮，沒有香氣。像肉桂露是直接採下肉桂葉去煮，蒸餾下來形成肉桂露，但是茶葉不能這樣製造，必須在製茶的過程中，取集氣體。就是在烘焙的時候，茶香四溢，把排出的氣體收集起來，由氣體再轉換成液體，形成茶露，所以是很少的。」

「茶露如何應用在茶餐上？」

「我研發最有名的一道茶——石頭茶蝦，別人怎麼學都學不到，學不像。我的祕密武器就是茶露。將新鮮的蝦子，泡在茶露內，再放到加熱到四百度的東部黑石中，瞬間蒸發茶露，並煮熟蝦子，在過程中，茶露精華，盡被蝦子吸收，尾香甜，令人吮指回味。」

「還有那些知名的茶餐。」

「茶飯也很特殊，將包種茶磨成粉末，拿來炒飯，很香。還有河粉茶壽司、茶油麵線、茶油雞、美人茶魚、茶香卜肉、茶凍等。」

「茶鄉的餐廳，各自研發茶餐，各有各的特色。」

日本人愛冷凍茶

「聽說，日本人喜歡喝您的茶？主要吸引力在哪裡？」

「我的茶香吸引他們。我用自己的焙烘方法，精準掌握茶葉的發酵過程，製成的茶葉，散發出茉莉花香與蘭花香，深深吸引著日本人。」

「日本人愛喝包種茶。」

「日本人也愛我的冷凍茶。」

「冷凍茶現在還流行嗎？」

「冷凍茶不是經常有，必須訂製才有，我的冷凍茶與別人的不一樣，別人做的冷凍茶，有經過初乾的手續，我的冷凍茶，完全不經初乾，含水量高。」

「怎麼會想到這種方法？」

「我在製茶的過程，在揉捻後，未乾燥之前，先拿來試喝，發覺這樣的喝法，很香，很有特色，但是因為含水量高，不好保存，必須冷凍來保存香氣，所以叫冷凍茶。」

「剛剛您說，把茶當藝術品看待，在創造的過程，有新的發現嗎？」

「製茶的辛苦，主要是時間冗長，我曾經實驗，縮短製茶流程的時間，曾經縮短到七小時就可以完成製茶的手續，茶葉也很香，但是這樣製出來的茶，不耐

泡，香氣無法持久。」

陳樹根的確有嘗試研究的精神，他試看去改變製茶的流程，研發新的產品，他用心製茶，把茶當成寶。

他說，只要我們用心製茶，茶一定會給我們回報。

茶現在已經成為他生命中，重要的元素。

堅持包種茶特色的張名富

興趣是培養出來的

民國廿一年出生的張連生，告訴我，他們家到了現在已經是第四代種茶了。

「兒子願意回來種茶，您有沒有很高興。」我問。

「人手不足，需要年輕人幫忙。我有三個兒子，留一個回來種茶就可以了。」張連生說。

「除了種茶以外，您有做過其他的工作嗎？」我問他的兒子張名富。

「國中畢業後，曾經到外面學做麵包，學了幾個月，父親要我回來種茶，我說買一部機車給我，我就回來。果然父親很快地買了機車，我就乖乖回來種茶了，一直到現在。」

現在他的院子裡有好幾部車子，休旅車、轎車、貨車，樣樣皆有，可見發展得不錯。

「在坪林，您算是很大的農戶了。」

「我一季春茶的產量約一千六百台斤，總年產量約三千台斤。比我們更大的農戶，還有很多。」民國五十一年出生的張名富說。

「現在山上，年輕人願意回來種茶，表現得不錯。」

「興趣是培養出來的。剛回來的時候，算是父親的幫手，都是父親在指揮，跟著做，談不上興趣。當兵回來以後，父親就完全放手讓我自己發揮，慢慢有了成就感，越來越有興趣。自己獨立做茶，買茶，賣茶，茶能賣到好價錢，當然就會越來越有興趣了。」張名富侃侃而談。

有特色的包種茶

「您的茶園都種些什麼茶？」

「主要是以青心烏龍為主，約有三甲地，台茶十二號有二分地，佛手茶有一分地。」

「雖然您是以包種茶為主，顯然的，也很重視有特色的茶。」

「茶必須有地方的特色，才會有賣點，文山包種茶也要有包種茶的特色。」

「難道包種茶已經失去了特色。」

「經過比賽茶的引導，包種茶高山化了。包種茶的特色是香甘醇韻美，最有特色是花香，而且香溶於水。包種茶的分級很清楚，採茶時，二小時一班，一天有五班茶，分開做，品質不一樣，分級很清楚，都是自然的香。」

「參賽者為了要得獎，會迎合評審的觀點。」

「今年就發生一件案例，消費者買了頭等獎的茶，回去泡了之後，又拿來退回，表示他要的是包種茶，這個茶已經失去包種茶的特色了。」

「這樣的消費者很內行，他們知道特色在哪裡。」

「所以，等外茶也有好茶，有些是有特色的茶。」

「比賽茶是為了增加茶的獲利。你不是也曾經參加評審嗎？」

「我在八十七年，曾參加茶改場的茶葉官能評鑑研習，曾參加過七、八次的陪審。」

「您在陪審的過程中，是否發生有爭議的事？」

「當然是會有爭議的，主要還是以主審的意見為主。」

試耕有機茶園

「您已經有豐富的茶園管理經驗，極佳的製茶技術，在茶葉競賽中，屢屢得獎，現在是否考慮轉型有機耕作？」

「在聖輪法師的鼓勵下，我已經試耕了二分地的有機茶園。」

「您也認同有機農業的理念。」

「有機栽培最大的效益是茶樹，土地，與茶農都能得到健康，生機與活力。這是一種更長遠的財富。目前茶農都持觀望的態度，雖然理念很好，但不敢冒然從事，主要是因為有機農業，不施用除草劑，殺蟲劑，化學肥料，人工成本將大幅提升，而且有機資材的成本較高，但是產量反而銳減至原先的一半，茶農的收入少了很多。」

「有機產品的單價較高。」

「就是因為單價較高，所以，有機產品的消費市場，仍然屬於小眾市場，不

是很普及。有機茶是否能成為市場主流，還是有待努力，消費者對有機茶的認知，及品茗文化的態度，是否正確，都是關鍵性的問題。」

「這是牽涉到成本效益的問題。」

「茶農自身的力量有限，政府如能針對有機茶產業，各層面所遭遇的難題，深入研究，進而提供農民耕作管理技術指導，推展有機茶，才有幫助。」張名富說。

山中偶遇

在張名富的茶房，看到牆上有幾幅字，寫得很漂亮，仔細一看，是書法大師陳雲程的作品。

前總統陳水扁，以「真誠」二字送給宋楚瑜，就是出自陳雲程之筆，他是國寶級的大師，已百餘歲了。

「您認識這位大師。」

「很久以前，他到山上來玩，經過我家門口，看柚子長得很漂亮，他說要買，我媽媽就摘下送給他，第二次，他就拿字來送給我們。」

「這幅畫是誰送的。」

「這幅畫的作者是陳正娟，在財政部上班，她是陳雲程的學生，所以字是陳

「雲程題的。」

「在山上可以遇到許多文人雅士。」

「也曾經有日本人到山上了，跟我們買茶，認識以後，每年都來，日本人來台灣，在三菱公司上班。」

「在山上生活，樂趣不少。」

「要有樂趣，最主要是先要把生計顧好，茶葉的平均價格提高，增加獲利，自然就會有樂趣。」

「茶葉的價格好像和景氣有關，景氣好，捨得花錢喝好茶。」

「茶農除了賺錢以外，在茶葉的變化中，也得到許多樂趣。在製茶過程中，有些偶然的失誤，反而創造了好茶，賣了好價錢，那時候的快樂就更難以言喻了。」

在他們家四代同堂，和樂相處，老人家有年輕人陪伴，不寂寞，在這個年代，在農家也是難以找到了。

張連生的母親，已經九十歲多了，還健在，算一算，的確是四代同堂了。

資深茶人李麒益

喝茶五十年

資深茶人李麒益，茶齡超過五十年以上了。

「您是從幾歲開始喝茶。」

「二十出頭，開始每天喝茶，那時，我在印花工廠上班，負責總務工作，除了每天分配工作之外，就是要接待客人，每天泡茶招待客人。」民國二十四年出生的李麒益說。

「那時喝茶的人口普及嗎？」五〇年代的台灣，還不是很富裕。

「我們接觸的都是布行的人，從商的朋友，普遍喝茶。」

「您喝茶五十年，對茶葉的選擇，有特別偏好嗎？」

「現在年輕人，很重視香氣，我比較重『底』，就是回甘，有底的茶才會回甘，水軟好入口，不傷胃。」

「喝茶會傷胃嗎？」

「茶湯中的茶鹼，會抑制胃內的磷酸二酯酶的活潑性，導致胃酸的大量分泌。」

「喝茶的習慣有改變嗎？」

「以前喝茶喝得很凶，照三餐喝，現在節制很多，現在年紀大了，現在只在下午喝茶，晚上也不喝了，年紀大了，睡眠品質不好，不敢喝太多。」

改變泡茶的方式

「喝茶五十年來，您覺得，台灣地區泡茶的習慣有改變嗎？」我問。

「泡茶的方式，改變很多。過去的人，喜歡沖壺，就是指沖茶後蓋上壺蓋，熱水繼

續從壺蓋往下淋澆。沖壺的目的，是使壺蓋與壺身的熱度相當，使壺內的茶湯，上下交融，同時使茶船內的水溫，與壺內的水溫相當，順便在茶船內溫杯。」

「現在的人泡茶，很少使用茶船了。」

「是啊！二十年前，我就覺得，這種方式很不好。茶壺浸在茶船中，容易降溫，而且在茶船中溫杯，洗滌杯子，很不衛生。自己人還好，跟不熟的人泡茶，覺得不符合衛生的要求。所以，那時，我就開始倡導，不要用這種方式泡。可能是英雄所見略同，大家有相同的看法，所以，近十年來，已經看不到這種泡茶方式了。」

「現在泡茶的方式，乾淨多了，溫杯的方式也改變了，茶船也不用了。」

「以前泡茶，因為有茶船，茶壺浸在水中，要倒茶之前先有『運壺』的動作，就是將茶壺沿著茶船邊緣繞繞一圈，目的是要去除壺底的沾水，免得滴到杯中。」

「這種泡茶方式，好像還有一些口訣，左三圈右三圈，順時鐘逆時鐘，還有表示送客的轉法，名堂真多，不過，現在已經不流行了。」

壺中天地

「現在的泡茶方法，趨向單純、簡單、乾淨、衛生。」

「跟茶壺有沒有絕對的關係，您好像很愛茶壺。」

「一定用什麼材質的茶壺泡茶比較好，我個人覺得沒有必然的關係。我是把茶壺當成藝術品在欣賞。如果以泡茶的觀點來看，砂質的壺比泥質的壺好，台灣的壺都是泥質的壺，大陸的紫砂壺，有毛細孔，透氣散熱均佳，我偏愛使用紫砂壺。」

「您怎麼欣賞一把茶壺。」

「茶壺的關鍵，在它的土質，大陸名家的壺，都是經過長期的養土，做出來的茶壺，質感不一樣，其次是手工，手工製造跟灌漿鑄模是可以分辨的。造型、作者等，都會影響它的價值。」

「如何分辨老壺、新壺？」

「老化的東西是可以看出來，很難敘說，我是根據直覺第六感來判斷。」

李麒益喜愛搜集字畫，古玉，經常參觀故宮博物院，對於古文物、藝術品的鑑賞，有相當的功力，他對茶壺的等級，也能清楚的把握，只要他看上眼，就勇於收藏。

「當初，您怎麼敢收藏那麼貴的茶壺？」

「我從茶壺上賺到了不少錢。剛開始不懂，誤打誤撞，六〇年代，大陸尚未開放，大陸的東西，都是靠跑單幫帶進來的，那時大陸的東西很便宜。有一位住

在三重的朋友，每次帶進來的茶壺，一箱五十支，我全買，一隻幾十元，自用外，還可送人，經常買，買了很多，堆在床下。後來，在商家看到，賣得很貴，茶友知道我有紫砂壺，也競相求售。所以賺了不少錢。」

「您有買過名家的壺嗎？」

「顧景舟、何道洪、蔣容的壺，我都有。」

「仿冒品很多，您怎敢出高價買名家的壺？」

「是不是仿冒品，是可以看出來的。不過，我買的名家壺，都是有固定可靠的來源，我有很多名壺，他們都跟我買回去，市場是水漲船高，物以稀為貴。」

「既然這樣，您怎麼捨得賣掉呢？」

「當我知道，這是炒作行為的時候，大部分的壺都出脫了，現在的價錢全跌下來了。現在我手上只剩下幾隻，還有一隻顧景舟的壺。」

難忘的茶

「您喝了五十年的茶，有沒有喝到難忘的好茶？」

「有，有一次，喝到凍頂的六遍茶（六水茶），就是採第六遍的茶，冬茶，冬片茶後，又採到一點點的，六遍茶，這種茶，產量少，不是每年都有，要看天氣。」

「茶的滋味如何？」

「水軟，有特殊的粉味，二小時後還能回甘，現在想起來，還是回味無窮，後來，再也買不到了。」

李麒益接著說：「現在遇到好茶，我會買很多，喝不完，留下來變成老茶。有時候，買到難得的好茶，捨不得喝，也是保存下來，現在已經存了不少茶了。」

「保存那種茶較多？」

「我都是喝台灣高山茶、凍頂烏龍，保存的茶還是台茶居多。普洱茶也有，從四十多歲開始，我就蒐藏了一些普洱茶。」

愛茶的人，好像都有藏茶的習慣。

大概是因為好茶難遇，好茶不是經常可得吧！

堅持自然農法的高定石

責任的承擔

在山間找人，不是那麼容易的事，不像都市裡，靠看門牌號碼就可以找到，如果不是他親自來帶路，恐怕會迷失在山中。

在蜿蜒的山路中，繞了一段時間，在一處比較寬闊的地方，停下來。

「這是我一部分的茶園。」五十四年次的高定名，帶我參觀他的茶園。

這塊茶園，剛除過草，除下來的草，就平鋪在地面上，讓它自然腐化。

「這是青心烏龍的老茶樹，是我父親留下來的。」

「現在您耕作的茶園，有多大的面積。」我問。

「大概只有我父親的十分之一，我父親那一代，是個大農戶，耕作面積有二

十甲。」

「這一塊種的是大慢種，屬晚生種，真正的學名，我問茶改場，他們也不清楚了。」這一塊茶園，就是雜草叢生，茶樹幾乎要被淹沒。

「您是在什麼時候回來種茶？」

「小時候，所有的農事都要參與，都會做，長大後到外面上班，每逢春茶採收時期，也會向公司請假，回來幫忙。我曾經問過父親，我回來種茶好嗎？父親不同意。上一代的人，很有愛心，一輩子辛苦，省吃儉用，在都市置產，就是希望下一代的人，不要那麼辛苦，長大後，快快離開山中。」

「什麼時候，放棄外面的工作。」

「二十八歲那一年，父親生病了，家中只有我能承擔這份工作，只有我能照顧年邁的雙親。辭掉外面的工作，就是為了承擔責

茶世界：與35位茶職人的對話

170

任。」

自然農法

「您怎麼會想到要改變耕種方式？」

「想改變，是一件很困難的事，到了我能當家做主的時候，才能實踐自己的理念。我們看到茶農們，大量使用農藥、受害者，首當其衝就是耕作者、採茶者、製茶者，他們站在第一線，必須承受殘餘農藥之毒，同時我們自己也要喝茶，最後才到消費者手中。」

「從您接手經營茶園，就不再使用農藥。」

「我父親六十歲就往生了，山中空氣這麼好，他可能吸收太多農藥了。現在我追求的是，身體健康，茶要喝得心安，喝得健康，茶也是要賣得心安理得。」

「現在追求有機理念的人，越來越普及了，而您的自然農耕法，又更原始了。」

「有機農耕是使用有機肥，不使用化學肥料，不使用農藥。而自然農法，也不使用有機肥，完全放任，自然生長，除了除草和採茶外，完全沒有人為的干預。」

高定石接著說：「從我接手以後，首先讓茶園野放一段時間，讓土壤恢復自

然的生機，大地自然會提供植物生存下去的養分。」

「不施肥、不施藥，有沒有遭遇什麼困難。」

「親友不認同，大家『看衰』，認為做不出好茶。連母親都看不慣，偷偷去噴藥。我經營茶園，自己有很清楚的理念，要經營有機茶園，一定要先把土壤養好，才能做好自然生態。一定要堅持，要有毅力，要有堅忍不拔的精神，才能經得起周遭的閒言閒語。等到您做成功了，做出好茶，賣到好價錢，別人又開始眼紅了。」

茶會說話

「您這種經營的方式，做出來的茶，品質如何？」

「我是要證明給人家看，不是隨便的。我的茶園，維持最自然的生長環境，我的製茶方法，也要維持最自然的方法。現在大家都用熱風萎凋，我還是堅持用日光萎凋，陽光日曬，才能保有自然的香氣滋味。自然的耕法，自然的製法，所以，我想恢復古代的製茶法。」

「自然農法生產的產品，有不一樣的特質嗎？」

「當然是不一樣，土壤不一樣，來自健康的土壤，才能有健康的產品。我的茶，喝起來細緻圓潤，茶湯的內容物多樣，膠質多，喝起來有飽口的感覺，茶香

停留時間長。」

「茶樹的生長環境不一樣，做出來的茶品也不一樣。」

「茶自己會講話，騙不了人的，自然生長下的茶，比較天然、渾厚、耐泡。

茶與好朋友一樣，理念一致，經得起時間考驗，相處才會持久，才會成為好朋

友。茶也是一樣，要經高溫、水泡、一次一次試煉，經得起泡。這是大自然的力

量造就的。」

「您吃到非有機的食物，會有感覺嗎？」

「我們喝茶，是要清心自在，身體沒有負擔，可是當我喝到非有機茶，會感

覺到心悸、燥動、不舒服，有一次吃牛肉麵，青菜不乾淨，吃得頭皮發麻。」

溫柔待茶

「喝起來很細緻的茶，手法也要很細膩。」

「我是慢工出細活，做茶的過程很冗長，我是用生命在做茶，我是溫柔待

茶，把最溫柔，最好的給茶。我對茶的好，對茶的細心，茶會回報我一切。」

「市場得到很好的反應。」

「很感謝藝文界的支持，大家都很肯定，認定這個區塊是很辛苦的，大家惺

惺相惜，相互鼓勵。這是我繼續奮鬥下去的動力。」

「您主要做那些茶品。」

「有養生綠茶、包種茶、有機紅茶、東方美人。」

「您認為，如何才能泡出一杯好茶？」

「要享受一壺好茶，最少要有八個條件的配合，最主要的，當然是茶葉本身的品質、茶量、水、當下的氛圍、器具、泡茶的人，當天的精神狀況，對象等等都會影響我們喝茶。」

「在什麼情況下，會想喝不同的茶？」

「往往是看當天的身體況狀、心情而定。正常的狀況，晴天、白天，喜歡喝包種茶，享受包種茶的密香果香，蘭桂韻味。濕冷的天氣，喜歡享受紅茶，溫暖。心情特別愉快的時候，會想到喝東方美人，享受它豐富的層次，優雅的香氣。如果身體不好，心情很悶時，就喝老茶暖身。」

存茶藏茶

「您也喜歡老茶？」聽到他說喝老茶，又引起我的興趣。

「我從當兵回來，開始存茶。」

「別人的老茶，都是剩茶，剩下的茶，才存放下來，您是故意把茶保存下來。」我說。

「我是把東方美人當寶，這種茶，存放以後，滋味香氣會往好的方向走，經過比較，才知道，越存越好，放越久越好。每年我的茶，賣到過用，生活可以過了，我就不賣了，一袋一袋保存下來。人家笑我，有茶不賣，母親也看不慣，留那麼多茶做什麼？」

「提升品質，自然可以提高產值，它當然就是寶了。」我說。

「從事自然農法，一路走來，得到了那些啟示？」我接著問。

「我是覺得，茶可以做得很辛苦，但是必須喝得安全健康，清心自在。這幾年下來，我學到了同理心，有憐憫心以及付出的想法，比較看得開，放得下。很多農人無法忍受田園讓它雜草叢生，放不開，總是除草務盡，趕盡殺絕。放下會得到更多，大自然有一種平衡的力量。現在我的言行舉止，透過學習，細膩多了。茶可以調劑身心，靜心修心，發覺走自己的路是對的。」

高定石走自己的路，打破了許多迷思。許多茶園經常翻耕，他們認為老茶樹不香，而高定石的茶園都是五十年的樹齡了。蟲咬過的茶葉，行水不順，容易苦澀，對高定石而言，好像不準了，他的茶，茶湯仍然明亮。他證明了，自然農法，仍然可以做出好茶。

喜愛藏茶的林憲能

神祕的前後象

坪林唯一的一家製茶工廠——廣興茶廠，結束營運後，這片屋舍荒廢了很久一段時日，後來由林憲能買下，現在已經整理完成，成為一間私人的博物館。

就在北宜公路旁，北勢溪旁，景觀奇佳，經常可以聽到潺潺的水聲，平時是門禁森嚴，少有人進出，多少有點神祕感，待到有活動時，卻是文人雅士群集，門庭若市。

「這麼好的地方，有沒有取個名字。」自古以來的文人雅士，都會為自己的山居取個名字。

「有，我這裡取名為『前後象』，它的含義就是取古與今，過去與現在相對

照的意象。」現在是卡希納家飾公司總經理的林憲能，他經營的家具，是頗具現代感，十分新潮的作品，而他的搜藏品，都是古老的東西，百年以上的老家具。

在藝文界，遠近馳名的「前後象」，從外觀看起來，也許不是很稀奇，可是一進到內部，就可以發現主人的巧思。林憲能是個曾獲得設計大獎的傑出設計師，他善於取景，所以在「前後象」的內部，每一個轉折，都是不同的美景，在這裡，很適合辦理小型的藝文活動。主人林憲能，能歌能曲，雅好音樂，所以在這裡，經常有私人性質的音樂雅樂、茶會等活動。

「這裡不是個完全開放的空間。」林憲能說。

「這麼好的地方，知道的人，一定會想來。」

「我曾經發出三十張請帖，卻來了三百個人。」

愛茶、藏茶

「從您的搜藏品，可以看出您是個愛茶的人。」

「不錯，這個櫃子，全是茶葉罐，大大小小、不同造型，全是裝茶葉的罐子。」

「從外觀看起就不一樣了，更不論材質了。」

「這一排以上的杯子，全是明朝以前的杯子。」林憲能指著格子櫃告訴我。

我轉身，看到了一個橢圓形的桶子，於是我問道：「這也是裝茶葉的嗎？」

「是的，這是茶行用的茶桶，現在市面上可以看到的都是圓形的，這種橢圓形的就很少見了。」

林憲能指著另一個空間，告訴我：「這邊是茶席，是泡茶的地方。」在這個舒適的空間泡茶，是一種享受。

「您真是個愛茶的人。」

「我是在茶鄉出生長大的，對茶當然有一份感情。」

「您們老家也種茶製茶？」

「所有的歷程都經歷過，種茶製茶的方法，都知道，只是沒有很深入去研究。」

老茶的保存

「您習慣喝什麼茶。」

「什麼茶都喝，最主要，還是以包種茶為主。」

「您這麼喜歡老東西，是不是也特別喜歡老茶。」

「老茶是無心插柳。」

林憲能說著，隨手打開櫥櫃，指著整排的陶甕，告訴我：「那裡面都是茶。」

「從一九八〇年開始收藏茶，每年都收藏一些。」他藏茶已經三十年了。

「您從什麼時候開始收藏茶？」

「剛開始並不是有計畫，而是無意間造成的。每年都有很多客人上山來泡茶，每年都要準備二、三十斤的茶，喝剩下的，就裝甕保存下來，逐年累積下來，越來越多了。」

「到現在收藏了多少茶？」

「大概有三百多甕，大小不等。」

「除了自己保存下來的茶以外您也收藏老茶嗎？」

「我有百年的老六安，一九四五年的老包種茶。」

「最古老的茶有幾年。」

「最老的是清朝的茶。」林憲能指著櫃中的茶葉罐，告訴我：「這是清朝的木製茶葉罐，裝著當時的茶葉，未曾開封，打開木盒，裡面寫著貢茶兩字，茶葉用臘封住，這是清朝的茶，隨著古物保存下來，成為古董茶。」

「您保存這麼多茶，要定時烘焙嗎？山上這麼潮濕。」

「茶是個有活性的東西，隨時在轉化，提升它的品質，一旦加以烘焙就死了。我主張老茶是不能烘焙的。」

「一旦受潮，發霉了，不是完蛋了嗎？山上潮濕的天氣，不是很危險嗎？」

「老茶的保存，最重要，必須離開地面四十五公分以上，保持空氣的流動，氣流從地面上升，熱空氣從天窗出去，保持氣動，而不是風動。」

「甕口要密封嗎？」

「甕口只是用布蓋住，不讓髒東西掉進去而已。」

林憲能打開木櫃，這個木櫃是透氣，非密閉式的，他端起小甕，要我摸摸看，果然，茶葉還是有刺刺的感覺，表示茶葉很乾燥。

用身體去感受

「您對茶有很深入的研究，您覺得應如何來品嚐一壺茶。」

「茶不是只香甘醇韻美而已，我們品茶，是要用身體去感受，才能與茶融為一體。」

「一般人品茶，都是憑著敏銳的味蕾感受。」

「品茶，就像我們在欣賞一首樂曲一樣，它的旋律有高低起伏，它會峰迴路轉，茶會回甘變化，用整個身體去感受，就像您在聆聽音樂一樣，所有的細胞都放輕鬆下來了。」

「如何品嚐老茶呢？」

「老茶好玩，就是在玩它的變化，保存得好的茶葉，不會壞掉，它會有週期性的變化，三年六年一輪，前三年，會出現低潮，有點酸化的感覺，有些人誤以為壞掉了，趕快拿去烘焙，這是不對的。過了這個階段，它又會回轉，品質不斷地提升變化。」

「老茶在轉化的過程，有哪些明顯的表現？」

「通常二十年的老茶有梅乾香，四十年有仙草香，六十年有沉香氣，八十年有參香，百年有藥頭味。」

林憲能確是個懂茶的人，與他一夕之談，真有相見恨晚之感。

把茶當好朋友的洪清林

茶齡三十年

洪清林是個資深的茶人，茶齡已經超過三十年了。

「我從六十八年，在馬階醫院當住院醫師開始，不斷地接觸茶，與茶結下不解之緣，一直到現在，還是愛喝茶，每天與茶為伍。」

「那時候，很年輕，都是喝什麼茶？」

「什麼茶都喝，那個時候，沒有什麼選擇，有茶就喝。」四十年次的外科醫師洪清林如是說。

「印象中有沒有比較特殊的茶？」

「我不抽煙，不喝酒，朋友送禮，都是送茶葉，而且都是很高檔的茶，像名

燥一時的『大紅袍』，常常喝到，還有一種叫『猴子採』的茶，現在不容易看到了。」

「您養成喝茶的習慣以後，會不會四處找茶。」

「有一段時間，我在宜蘭開設醫院，就近地緣的關係，我走遍宜蘭的每一個茶區，每個茶農都很熟，常有互動，成為好朋友。」

「現在您好像偏愛臺灣的高山茶，是從什麼時間開始的？」

「大概十年前，我到員林擔任外科主任，有機會接觸到高山茶，因而被高山茶迷住了。」

「您是外科醫師，人脈很廣，大概什麼茶都喝過了，印象中，那一種茶，讓您特別懷念。」

「有，有喝過『奇萊山南峰馬赫坡』的

茶，還有『奇萊山小鬼湖』的茶，都是一小罐，很好喝，但是後來想再找這樣的茶，找不到了。會讓人念念不忘，就是因為找不到相同口味的茶。」

「這是奇萊山的茶，到底是什麼魅力，讓您特別喜歡臺灣的高山茶。」

「當然是它的香氣、喉韻、回甘的滋味，同時，它會把我引導到一種很舒服的情境。」

一片冰心在玉壺

「您愛茶，就是喜歡享受喝茶時的那種情境。」

「不錯，我已經歷經了『見山不是山』的階段，喝茶純粹是在享受喝茶時的那種情境，在我的心中，已經不會去盤算，喝茶有什麼好處了。喝茶當然有很多好處，大家談了很多，書上也寫了很多。但是，我們只真正在品茶，心中不會計較那些，想著哪些好處，為了哪些好處而喝茶，必不能進入茶的境界。真正品茶，要心中無罣礙，直接去感受茶，才能了解茶。」

「您喝茶的境界很高。」

「唐朝的詩人王昌齡，在芙蓉樓送別辛漸時寫了一首詩：

寒雨連江夜入吳

平民送客楚山孤

洛陽親友如相問

一片冰心在玉壺

「茶人常有這種高潔的心境，不慕榮利，志趣高潔，不同流合污。」

「一片冰心在玉壺，正是我們品茶時的心境。」

把茶當好朋友

「如果心中只是想看喝茶好處多，恐怕難以進入茶的境界，很難說是愛茶的人。」洪清林醫師說。

「在您的心目中，您把茶當成什麼看待。」我問。

「我把茶當成好朋友。我們與人交往，心中不會盤算，想從朋友身上得到什麼好處，談得來就是好朋友。茶也是一樣，只要適合他，能帶給他舒服的感受，就是好茶。」

「喝茶有改變您嗎？」

「喝茶的時候，讓心情沉澱下來，讓心境不會急燥。」

「您與茶這個朋友，如何相處呢？」

「在我寂寞，有心事，孤單的時候，茶永遠陪伴著我，帶給我溫暖，所以我把茶當成好朋友，有時候覺得比太太還要好，有時候，意見不合時，與老婆還會吵架，但是，茶不會跟我吵架，永遠陪著我，聽我訴苦。」

「您如何與茶對待。」

「我們當醫生的，每天聽病人訴苦，但是，我的苦呢？誰來聽我訴苦呢？唯有茶而已。」

洪清林醫師接著說：「當我不如意的時候，有壓力的時候，有苦無處申訴的時候，泡上一杯茶，很快地，我的壓力就得到紓解了。」

享受一杯好茶

「您已經體會到茶的妙用了。」

「茶是最好的朋友，不挑剔，不吵您，不管得意或失意，它都會陪伴著您。」

「當醫師很忙，您是如何享受一杯好茶？」

「有閒的時候，休息的時候，讓心靜下來，讓時間暫停，我就可以好好與茶對話。」

「如何泡茶？」

「我泡茶很隨興自在，我反對那種形式化的茶藝表演，我們喝茶是在茶本

身，不是在形式上。」

「您喜歡獨飲，還是與朋友一起喝茶。」

「我是獨飲居多，我是用白磁蓋杯泡茶；茶葉鋪滿杯底，泡高山茶可以浸泡五分鐘，只喝二泡而已。與朋友一起泡茶，話要投機，不談政治，不談賺錢的事，這樣才能進入茶道的境界中。」

「您是有三十年的茶齡，才達到這種境界。」

「我不抽煙、不喝酒，生活很淡泊，在夜闌人靜的時候，一片CD、一本書、一杯茶，就是人生最大的享受。」

「您是很有感染力的人，您周圍有許多人，都受到的影響，從不喝茶變成愛喝茶，也有很多人跟您學喝茶，您是如何教他們喝茶？」

「喝茶是要靠體驗，我會教他們如何去挑剔茶。」

「現在您們都喜歡喝高山茶，如何分辨高山茶呢？」

「就是要很務實地去品茶，去體驗，瞭解高山茶的特色，高山茶最主要是有一種『高山璜』，這是一種類似糯米香，而且越冷越香，冬茶就有一種『冬仔氣』，類似野薑花的香氣韻味，經常反覆體驗，就可以掌握，而不會被欺騙，被魚目混珠所騙。」

不宜喝茶的人

「您是完全能夠就茶論茶，直接與茶互動的人，但是，從醫師的觀點來看，恐怕不是每個人都適宜喝茶吧！您覺得什麼樣的人不宜喝茶呢？」

「喝茶當然有養生的功能，有利也就有弊，因此，喝茶也是要避開它的副作用。」

「有那些症狀的人不宜喝茶？」

「有消化性潰瘍的人，有精神官能症、焦慮症的人，或是有特殊用藥的人，不宜喝茶。」

「一般人主張，胃不好、失眠的人不宜喝茶。」

「胃酸過多也不宜喝茶，尿酸不宜喝濃茶，淡茶還可以，水可以排酸，但是茶會利尿，利尿對尿酸不利。喝淡茶無妨。」

「在臨床上，有沒有注意到那些病患愛喝茶？」

「本來醫生看病是要很具備人文關懷的，但是台灣的醫療環境，很難做到，台灣的醫生跟作業員，好像沒有兩樣，都是按件計酬，對病人難以做整體的關懷。」

對洪清林醫師而言，他已經進入茶的精神層面，茶對他而言，是個有生命的

東西，是善解人意的好朋友，喝茶對他而言，純粹是一種心靈的享受。

茶可以清心。

茶可以讓我們的心情沉澱。

茶可以撫慰心靈的寂寞。

茶是最好的朋友。

以茶行氣的洪景陽

清楚產地來源

茶能養生，已經是全民皆知的事了。專門研究養生保健的洪景陽中醫師，他已經出版了好幾本，養生保健方面的專業書籍，平日也是頗愛品茗的文人雅士，他對茶的見解，是值得我們重視的。

「您覺得喝什麼茶比較好？」

「過去，我是什麼茶都會買來喝喝看，有一次到大陸旅遊，洞庭湖的小島上，也種茶，叫做竹葉茶，我也買來喝喝看。現在我就不一樣，我喝茶是有選擇性，我必須很清楚地知道它的產地來源我才敢喝。」民國四十二年出生的自然醫學養生家洪景陽如是說。

「現在臺灣的農產品，對於生產者、產地都有很清楚的標示，唯獨茶葉還沒有得到。」

「光是標示，我們還是信心不夠，茶是食品，是要吃到肚子裡的東西，怎能不小心呢？有一次我帶一批學生，到戶外研習，在一個休息站，看到賣高山茶，三斤一千元，客人猛殺價，最後是五斤一千元了。告訴您是高山茶，您會相信嗎？現在有很多境外傾銷進來的茶葉，到處充斥，我們實在不敢亂喝。」

「您喝的茶，都是親自到茶區挑選了！」

「我是到處找茶，臺灣各地的茶區，我們都去過了，各個茶區產地，都有各自的特色。現在已經習慣喝高山茶了，我們每年都會到梨山、奇萊山去找茶，不是罐子上標明大禹嶺，就是真正大禹嶺的茶。所以，我們

都要親自到高山茶區去找茶，不經中間者。我喝茶是有選擇性的，一定要很清楚知道它的產地來源。」

茶師的休閒

「您到處找茶，一定結交許多朋友。」

「都是因茶而結緣的，像梨山的茶農，王國榮，很年輕，我們每年都會去找他。」

「年輕人願意留在山上，不容易。」

「雖然年紀輕，對茶的認識很深，雖然他吃檳榔，但是不影響他對茶的辨識，我們原以為吃檳榔的人，吃不出茶味，他不一樣。有一次，我們帶了茶樣上山，想買同質的茶，以便作為比對之用，沒想到王國榮一泡，就認出，這是他家的茶。」

「吃檳榔還有這樣的本事，真不容易。」

「去年，我們從梨山王國榮那裡下山，到鹿谷凍頂山去走一走，就在附近的麒麟湖畔，遇到一位中年人，帶著一年輕人在釣魚，看起來，不像父子，閒聊之後，得知他是有二十年製茶經驗的製茶師，年輕人是他的徒弟，跟他學製茶。」

「茶師這麼悠閒。」

「他是專業的製茶師，在採茶季節，從低海拔地區開始製茶，越走越高，每一季茶要做兩個月，一年做三季，除了製茶外，都是在釣魚。」

「製茶師不兼種茶，空閒時間很長。」

「言談之間，感覺製茶師好像是高人一等，他們不種茶。在南投這個茶區，種茶歸種茶，製茶歸製茶，相互分工。」

濃茶與淡茶

「您是養生專家，您覺得，茶要怎麼喝，才有益養生？」

「茶有很好的消脂作用，大魚大肉，吃太多高熱量，高蛋白的食物，趕快喝茶，三十分鐘後會打嗝，這是很好的消化作用。」

「對一般人而言，平常怎麼喝才好！」

「我是主張喝淡茶，不宜喝濃茶。濃茶容易累積茶鹼，過度刺激交感神經興奮。例如有痛風症狀的人，喝濃茶很不利，喝高山茶反而好。」

「還有哪些症狀的人，宜留意喝茶。」

「有心血管疾病、中風、高血壓，心律不整的人，不宜喝濃茶，高尿酸也是，只能喝淡茶。所以，我主張喝淡茶，不喝濃茶，飯後喝淡茶最好。」

「那些症狀的人禁止喝茶。」

「精神官能症，焦慮症者不宜喝茶。」

以茶行氣

「這幾年來，您喝茶，有沒有特殊的臨床體驗。」

「這幾年，我是以寫作為主，出版了幾本書，我發覺喝茶對寫作很有幫助。寫作前喝一杯茶，可以放鬆自己，讓心情沈澱，思緒整理就緒，有助於智慧的啟發，思考細密，文思泉湧，對於創意和靈感的開發，很有幫助。」

「恐怕與交感神經被刺激興奮有關。」

「這是提神醒腦的作用。」

「我常聽一些練太極拳，或是氣功的人，他們認為茶中有茶氣，您有這種體驗嗎？」

「我還沒有體驗到茶氣，不過，我有打坐的習慣，打坐前喝淡茶，不會昏沉，對打坐有幫助。」

「您是如何打坐？」

「打坐可以進入忘我的境界，觀想此身非我所有，用精神內守的方法，進入忘我的境界，讓氣脈運行，掌心發熱。在打坐前喝茶，很快地就五心發熱，就是二手心，二腳心，和頭頂，五處發熱，可見茶對打坐有幫助，行氣有幫助。」

情歸高山茶

「可能是高山茶比較有行氣的作用，要喝到純正的高山茶，很不容易。」

「主要是成本很高，耕作成本，採茶工資，製茶工資等成本加在一起，一斤茶的成本在二千元以上。高山茶的茶價高，是可以想像的，茶行買來的高山茶，混合低海拔的茶，才能降價出售。我們遇到在釣魚的那位製茶師，他也說在梨山茶行買的梨山茶，百分之八十是假的，是低海拔地區運上去的。」

「行家只要一喝就知道真假。」

「問題是，世上真正懂得品茶的人，到底有幾人。」

「如此說來，真不真，對消費者，也沒什麼意義了。」

現在黑心食品那麼多，想要清楚地知道產地來源，恐怕要親自到茶區找茶，才有完全的把握。

品茶高手蔣仁清

喝茶好處多

曾經在中華工專當過老師，七十四年考進電信局工作至今的蔣仁清，是個品茶高手。

「我的茶齡不深，只不過是短短三年而已，但是我比別人投入，所以體會很深。」民國四十五年出生的電信工程師蔣仁清開心地說。

「您是從什麼觀點去探討茶，研究茶。」

「我入茶的因緣，主要是受到洪清林醫師的影響，也是得到他的啟蒙。洪醫師是外科醫生，很自然地，會從養生的觀點來看茶，我也常常聽他們說，茶中有很多成份，對人體有益，最近，抗氧化，抗癌的作用，特別受到重視。」

「茶的養生功能，談的人很多，您有沒有很具體的親身的體驗？」

「我曾經有兩次拉肚子，腹瀉的經驗；第一次，肚子拉了七次，整個人快虛脫了，胃黏膜發炎，無法吃東西，也不敢吃東西，當然更不敢喝茶，可是洪醫師建議我喝淡淡的高山茶，沒想到喝茶之後，整個人舒服多了。第二次拉肚子拉了兩次，就趕快喝高山淡茶，馬上減緩，趨緩和，這是因為高山茶有收斂的作用。當然，這是要來源正確的高山茶才有用。」

「您因而愛上了高山茶。」

「現在喝到低海拔的茶，感覺到它的苦澀，讓胃受不了。肚子餓的時候，空腹的時候，更不敢喝，喝了會反胃。是不是高山茶，可以用自己的身體去辨認。」

用心學茶

「茶是很細膩的東西，品質的辨認很難。」

「愛上茶以後，我是很用心去學習，認真研究，與茶有關的書，會買來研究。茶成分的研究，都是專家長期研究的心得，值得信任，品茶方面就是要靠自己去體會。」

「書本上的知識，容易得到，感官上的體驗，就要靠自己了。」

蔣仁清接著說：「對於茶的辨認，我也是花了很多學費學來的，剛開始迷戀茶的時候，一看到茶行就進去試茶，再高檔的茶也要買。」

「如此，不是會花許多冤枉錢嗎？」

「有一次到谷關，買了一斤四千八百元的高山茶，覺得很不錯，第二次又去買了十斤，回來一泡，發現被調包了。與現場所試的是不一樣的。」

「您買茶很大方、大手筆，這些年，您花掉多少錢去買茶。」

「這三年來，超過二十萬。」

「現在您的茶功夫如何？」

「現在大概騙不了我了，是不是純正的高山茶，一喝便知，高海拔、低海拔，可以分辨清楚，是否混合偽裝，是無法蒙混過關的。」

高山茶的特色

「高山茶的特色在哪裡？」

「好茶是色香味俱全，高山茶的茶湯，是黃中帶綠，清香純香無雜味，入口很快回甘，口齒留香。」

「如何品嚐呢？」

「茶喝到口腔中，要停留十秒，再吞下去，從舌尖到舌根，全面性的去感受，可以感受到不斷地回甘、生津、口齒留香。」

「高低海拔不同的茶，如何辨別呢？」

「有簡易的辨別法，可以做個簡單的實驗，高山茶很耐浸，把不同的茶浸泡五分鐘，高山茶還是很好喝，低海拔的茶浸五分鐘後，既苦又澀，還能喝嗎？另外也可以高海拔、低海拔的茶，各倒一杯，放到天亮，再來觀察，低海拔那杯茶，茶湯變紅了，因為氧化了，而高海拔那杯茶，茶湯還是維持不變，這是因為抗氧化的功能較強，而抗氧化就是抗老化、抗衰老、抗癌的重要功能。」

「這個方法，大家都可以試試看。」

「一般人買茶，只聽老闆說，自己不會辨別，不懂的人，以為茶很主觀，一人可以說一套，其實，茶是個客觀的東西，它的品質能量都是客觀的存在，只是

自己不懂，不會體會而已。」

「如何泡一壺好喝的高山茶呢？」

「泡高山茶，茶量不必太多，比一般的茶葉放少一點，大概把杯底平面鋪滿即可，用九十五度的開水沖泡，茶葉會完全舒展，茶中的成分才會完全釋放。高山茶雖然貴了一點，但是可以多泡好幾壺，而且喝高山茶是百利而無一害的，貴一點，很值得。」

放下喝茶

「您怎麼這麼肯定地說，喝高山茶，百利而無一害。」

「這是我自己的體驗，任何時間，隨時隨地都可以喝，百無禁忌，一般人以為茶可以消油脂，吃大魚大肉的人適宜喝茶，可是我吃素三十年了，喝茶也很好。」從民國六十七年吃長素，到現在已三十年了，蔣仁清說他是從當兵後，就開始吃素的。

「素食主義者，喝茶也無妨。」

「喝茶也可以增強免疫力，我從喝茶以後，從不感冒。體檢證明，各種數值都在標準值內。」

「現在喝茶會大行其道，大概都是認定喝茶好處多多。」

「喝茶也會影響我們的心境，放慢腳步。花一點時間泡一壺茶，心中無罣礙的時候，才能享受一壺好茶。」

蔣仁清接著說：「在芸芸眾生中，要他們放下喝茶，談何容易。真正要品茶，一定要放下一切，心無罣礙，才能喝出茶中的真滋味。如果心中牽掛很多，心靜不下來，是無法品茶的。」

「所以，要用心品茶。」

「當我們放下一切，坐下來喝一壺茶的時候，我們的壓力得到釋放了，身體的免疫力也因而增強了。」

「所以，喝茶是可以紓解壓力的。」

吃素三十年的蔣仁清，認為吃素也是要重視營養均衡，他認為素食的人，爆發力也許不如人，但是耐力卻比別人強。也許素食者，比較能靜心，更能品出茶中之真滋味，他能成為品茶高手，素食恐怕是一種助緣。

高山找茶的鄭平和

開始喝茶

過去從事營造業的鄭平和，五十五歲就退休了，子女頗有成就，不是工程師就是知名律師，現在過著含飴弄孫幸福生活。

「我的茶齡不長，我是退休後才開始喝茶的。」民國三十五年出生的鄭平和說。

「難道過去在工作的時候不喝茶嗎？」

「那有時間喝茶，每天在工地忙個不停，那有時間泡茶，口渴就喝白開水，也從未想過要喝茶。」

鄭平和接著又說：「最主要的原因，可能是沒有接觸到茶，不知道喝茶有很

多好處，如果早知道喝茶哪麼好，好處那麼多，再忙也要喝茶。」

以茶會友

「您會愛上茶，是受到什麼人的影響？」

「退休後比較有空，朋友邀我到里長這邊來泡茶，結交了一些會喝茶的朋友，對我影響最大的，就是洪清林醫師，他有三十年的茶齡，他教我們泡茶，教我們如何去分辨茶，同時告訴我們喝茶有益身心健康。」

「您有沒有親身體驗到，喝茶對身體有哪些好處？」

「別人是喝茶會睡不著，我喝了高山茶，反而睡得好，而且對高血壓的控制很有效，我的血壓曾經高到二百，經藥物控制後，配合喝茶，現在很穩定。不喝茶前，血糖過高，因為茶能利尿，尿糖的問題也克服

了。」

「現在大家都知道茶有益養生之道。」

「結交愛茶的朋友，不會學壞，我們都沒有不良嗜好，只要有好茶，就要跟好朋友分享。」

「泡茶也可以增加生活上的情趣。」

「泡茶會上癮，泡茶變成重要的事，只要一通電話，大家就趕來了。結交愛茶的朋友，日子變得很好過，日子變得很快樂。」

「喝茶不僅得到了健康，也得到了快樂。」

「我很少獨飲，我喜歡與朋友一起喝茶，以茶會友，我們是純喝茶，不為生意，不為賺錢，沒有利害關係，心平氣和地喝茶，從來不會發生衝突。」

「喝茶之後，恐怕也改變了您的人生觀。」

「脾氣改變很多，不暴躁了，可能跟年事的增長也有關。」

高山找茶

「您們喜歡喝哪裡的茶？」

「現在我們都是喝福壽山農場、清境農場、梨山、大禹嶺的高山茶。」

「高山茶的產量很少，供不應求，容易買到魚目混珠，假冒的高山茶，您們

能夠正確地分辨高山茶嗎？」

「洪清林醫師有教我們分辨，我們已能掌握高山茶的特性，的確，在一般的茶行買不到真正的高山茶，有的是混合的茶，有的是拿低海拔的茶來冒充。我們一泡就知道，騙不了我們。現在我們都是直接到高山去找茶，到茶區去挑選我們喜愛的茶。」

「到高山找茶，順便休閒旅遊，親近大自然，一舉數得。」

「春茶採收的時候，我們又要上山去找茶了，一去就是好幾天，在山上我們認識了好多茶農朋友。」

「有沒有體驗到茶農的辛苦？」

「當然有許多不同的生活體驗，我們在梨山認識了一位茶農叫王國榮，他的茶園，坡度很高、很陡，坡度接近八十度，上山要用單軌車運送，看起來很危險，坐起來很驚險，我們實際去坐了單軌車，才深切瞭解到高山茶的辛苦，一趟單軌車下來，才知道高山茶的茶價是合理的，我們再也不敢跟他們殺價了。如不親臨其境，我們實在無法體會高山茶農的辛苦。」

「您們是全程參觀嗎？」

「從採茶到製茶完成，全程參觀，在山上住了幾天，福壽山農場、明岡製茶廠、全豐農場，我們都參觀過。」

高山搶茶

「在高山上，有沒有遇到，跟您們一樣瘋狂的茶痴？」

「像我們這種個體戶比較少，通常都是茶行來搶茶。」

「真是奇貨可居嗎？需要搶茶。」

「我們遇到一對從嘉義來的夫妻，他們是開茶莊的，在茶農家守了四天，盯著茶，製好了，一買就是三十斤。」

「高山茶的產量本來就是很少。」

「每一茶農只產百來斤，都是茶行來搶茶，茶製好，馬上就搶著分走了，至少一次購足三十斤，都是批發出去，很少零賣，我們是熟客，買一斤二斤是沒問題的。」

「難怪高山茶的單價那麼高。」

「它有一定的成本，單價合理就好，最主要的問題是高單價，不一定買到道地的高山茶，就是當地的茶行，也未必是真實的，所以茶行的老闆，要親自來搶茶，守著茶，以眼見為憑，那是最真實不虛的。」

「這也是您們要親自到高山去找茶的原因吧！」

高山所見

「您們認識的茶農，都是老茶農嗎？」

「有老茶農，也有年輕的茶農，像王國榮就是年輕的茶農。」

「梨山那邊的茶農有分工的制度嗎？」

「茶農只負責種茶，製茶要請茶師來製作。」

「每個茶區，經營管理的方式都不一樣，像坪林地區，種茶的人也要會製茶。」

「高山茶的利潤高一點，全部顧工還有利可圖，老茶農也能繼續經營。」

「高山開墾得很嚴重嗎？」

「開墾的比例，還不是很高，有茶園、有果園，也有原始森林，開發不到三分之一。」

「既然坡度很大，開闢成茶園，有沒有土石流現象。」

「沒有看到土石流或是崩塌的現象，比較危險的地區，他們用鐵板去擋土。」

茶是大自然的產物，只有大自然的環境才能造就，得不到天然的環境，就得不到好滋味，這是高山茶獨佔優勢的地方。

以茶修行的黃暉峰

好茶毒茶

號稱藏茶數百斤的黃暉峰，是交通大學土木工程系，政大財稅研究所畢業，愛茶藏茶，也算是一奇人。

一進入他的屋子，果然到處是茶，茶住的空間，比他住的空間還要大。

「這麼多的茶，三輩子也喝不完，您也不開茶行。」

「我是在做實驗，好的茶有好的茶氣，不好的茶也有茶氣，那是毒氣。」現在任職於內政部的黃暉峰說。

「茶氣是愛茶的人喜歡談論的話題，但只說有茶氣沒茶氣，怎會有毒氣呢？」

「氣是存在的，就如磁場一般，有好的磁場，也有不好的磁場。不好的氣就

是臭氣、穢氣、垃圾氣，讓人不舒服的氣。好的茶氣是讓人放鬆，身心愉快，經脈舒暢，可以打通氣脈。」

「怎會有毒茶呢？能喝嗎？」

「不小心就會喝到。茶葉中的生物鹼，就是不好的元素，土地污染，農藥污染，茶葉中就有毒了。陳放不良，環境污染，磁場不好，也會變成毒茶。過份溺愛，受到太多保護的茶也是不好的。」

「您心目中，怎樣的茶，算是好茶？」

「一般都是從色、香、味、氣來判斷，我是以氣為重，因為氣會帶動，也會交互影響。好的茶才有好的茶氣和高的能量。」

「好茶如何形成？」

「福德高的茶樹，才能生產好茶，茶樹也是要經過忍辱、佈施、禪定、六度波羅蜜，才是有修為的茶樹。製茶師的道德修為，企業的良好文化，都是形成好茶的必要條件。」

殺菁如教化

「如何去劣存良，去除茶葉中的不良元素，如茶鹼之類的東西？」

「茶樹野性需靠殺菁馴服，就如青菜炒煮前多先川燙一遍，都是在驅逐殺氣

及邪氣或寒氣等。所以殺菁者首當其衝，面對茶氣的反撲，茶葉之修養有深淺，

依深淺有不同對應之茶氣，應是指茶韻吧！茶即是藥，茶性寒，……，故多帶有

寒氣，農藥及有機及非有機肥料，都會形成邪氣蒸發。山野土中，多帶有瘴氣邪

氣，隨露水附於葉上。故茶葉中的寒氣邪氣，需先殺菁，殺菁時菁氣會傷人。殺

菁不完全，則邪氣仍殘留，煮茶時第一泡的茶氣也會傷人。謂之毒茶。」

「製茶師容易受害了！」

「淺者能在殺菁的程序中被逼出，製茶者會吸入這些多屬邪氣的茶氣，於是

受內傷而不自知，元氣強者或命不該絕者，若實症便成中廣身材，若虛症便讓人

瘦弱無力故製茶者，積極上必須找有深度修養的茶樹來製茶。」

「如何避免？」

「消極上要學會避開菁氣攝入人體，以及排（毒）濁養生功法。」

排毒：禪定倒是個好方法，可惜一般人要學會恐需兩三年以上。生命重要還

是製茶重要？如何兩全其美？是無知？是障礙？台灣茶的好喝幾乎都建立在製茶

人及泡茶人的生命上。這也是職業病的一種現象。」

黃暉峰接著說：「馴獸師也可能遭獅子反噬。野茶高山茶都具有叛逆的性

格，喝到肚子會有不順，殺菁無非是去其野性，卻將毒性傳至製茶人身上，到病發

作再來折磨身心家人，消耗健保。茶是藥也是毒，伴君如伴虎，慢性病於焉而生。

一切是因果業報。但能開智慧，趨吉避凶豈不更美妙？殺菁如教化，發酵如修行，陳放如禪定。能意會者不多，難得教授您知音。如能應用推廣在種茶、製茶及養茶，方能真正有益人體身心，靜化風氣，促進家庭及社會和諧。否則製茶過程，壞了身心，又壞了環境，茶賣沒多少錢，卻衍生不少社會的外部成本。」

茶樹的修練

「您很重視茶樹的修為。」

「茶樹的一生，亦同自我修練。福德較高的茶樹茶葉，（製茶如練丹）其茶氣也較有益人體健康……甚至修行……甚至成道。佛茶一味，道茶一味。茶的殺菁如教化，發酵如修行，陳放如禪定，被喝如無畏佈施。製茶廠發酵，如拜師指導修行，後段陳放發酵，如閉關自我修行。好的茶在於好的修養。順口不傷胃的茶，在於茶的忍辱修為。喝了對身體有幫助的茶，在於茶氣的能量……是茶葉用其一生福德佈施於人。」

「您對茶的香味，有何看法？」

「味道是我見、人見、眾生見、壽者見。相由心生，味由境感，同一泡茶，與不同人喝，有不同味。食道癌患者，喝自來水都覺得是臭的（譬如演員卓勝利）。其個中緣由我也還參不透。只知最高境界，是無色生香味觸法（行深般若波

羅密多時）。」

「這是佛茶、禪茶的境界。」

「我處理法事後，想要喝好的能量茶補充能量，卻發現第一泡好茶，通常是苦的。⋯⋯若我煮的是好茶，滾燙茶的泡沫一定很多（因為我當時身上穢氣很多）。若我煮的是好茶，我的穢氣便會被滾滾茶湯的茶氣所化，而那一泡茶喝起來仍是苦的。拿給學生喝，他們卻說是很好喝。而該好茶靜置一陣子後，會掙脫穢氣，苦味消失，充分顯現出好茶堅毅不拔，出淤泥而不染的精神。我認為該茶葉特殊的能力，與其野生環境的成長背景有關⋯⋯還有許多問題仍在參透中⋯⋯」

增加茶的能量

「大家希望，有好的茶氣，能量強的茶，如何才能辦到？」

「普洱茶（黑茶）比高山茶具有養生價值，這是雲南許多茶樹是在生態平衡下，經數百年或上千年鍛鍊出來的品格。因此修養夠好，甘心為人類佈施奉獻，順口耐泡，不傷胃，福慧夠好的人，才有機會喝到這種仙佛界的飲品。反觀台灣丘陵台地種植的高山茶，在人類溺愛，或非法種植的情況下長大，所製造出來的高山茶，其過敏反應必定較大。長期飲用台地丘陵長大的高山茶，包括雲南近年人工種植產製的普洱茶，都不耐泡，且喝了過敏現象嚴重，容易形成腹腔火氣，

及寒氣過多，喝了茶，反而影響健康，這一切都是因果業報。」

「自然環境和耕作方式有這麼大的影響。」

「蒙頂黃芽製茶程序，每逢春茶芽長出，縣官即選擇吉日，穿起朝服，率領僚屬併全山七十二寺院和尚上山祭拜。燒香禮拜之後，開始採摘『仙茶』，規定只採三百六十片，炒製時，寺僧盤坐唸經，用炭火焙乾後，儲入銀瓶上京進貢，以供皇帝祭祀祖先之用。……可見種茶、摘茶、製茶、陳茶、運茶都是可以運用唸經或法力等方式維護茶氣的。……唉訝……這真是有點麻煩……ㄏㄏ……」

「您不是喜歡實驗嗎？是否試過？」

「我只是個有買茶、陳茶的初學小子，不過我的家裡陳茶二千多公斤是用來研究練功的……。唸經是可以驅動使喚茶氣穿越時空的……但我目前也是在練習熟練的過程中。感恩讓我有機會胡說八道分享。朋友開紅茶店，用低價茶容易被泡茶之茶氣所傷，他泡完大桶茶後，總覺得好累好累，我跟他說，你再煮茶煮五年，身體就壞掉了，這是我泡仙佛氣場之茶葉，還會鼓勵大家，泡此茶要燻聞茶氣，利用茶氣，沖開阻塞穴脈，用於治病。泡茶者比飲茶者得到更多好茶氣，印證施比受更有福的理論。

製好茶，負擔輕，工作不苦。

製毒茶，負擔重，工作辛苦。

仙境茶葉如藥，製茶如沐仙氣春風，殺菁一片和樂融融，工作如享受。但仙茶樹難覓，且人為照顧也會讓仙茶樹頹廢。現在的台地茶，已難種出福報極大的仙茶。只能在網路上碰機會尋覓老茶。」

以茶修行

「聽您這麼說，好茶的能量對人體是很有幫助的。」

「那是當然的，不僅對人體的健康有益，而且有益修行，提昇修行的速度、功力，以及境界。」一九六六年出生於嘉義的黃暉峰如是說。

「您是如何以茶修行呢？」

「要喝好茶，有能量的茶，抗氧化能力強的茶，可以提高免疫力，可以讓身心放鬆，經脈通暢，排除靜電，有益健康。茶氣的滲透力，可以改變磁場。在好茶堆中靜坐修行，進步很快。當然，我還在實驗。」

黃暉峰對氣感的敏感度很高，所以能測試茶氣。

他不僅用人體實驗，同時用石頭實驗，茶氣可以改變石頭的質地。信不信由您，聽起來是很玄的。

陳文慶談茶農的榮耀

茶農的榮耀

坪林的冬茶比賽揭曉了，特等獎落在水德村的村長陳文慶手上。

春茶和冬茶比賽，在茶鄉坪林，是個眾所矚目的大事。能得到特等獎，更是值得慶賀的事。

「能得到特等獎，對茶農而言，是件榮耀的事，辛苦受到肯定，當然很高興。」

當我問他得獎的心情時，他這麼說。

「特等獎只有一名，得之不易，一生能得到一次，那就夠了，應該滿足了。」

「今年我是第四次得到特等獎，八十八、八十九、九十，連續三年，加上今年九十七年，共四次。中間那幾年，被王成意拿走了。」陳文慶說。

主觀的茶客觀的評鑑

「許多人認為品茶很主觀，茶葉的評鑑缺乏客觀，缺乏可以量化的數據。但是，事實上，一個人可以重複得獎，在上千件中，拔得頭籌，我想絕不是運氣二個字可以解釋的。評鑑還是很客觀的。」我說。

「每次茶葉比賽，得獎的，總是落在少數人身上。今年我只報三點，二點得頭等獎。今年王成意雖沒有得特等獎、第二名、第三名，都是他拿走。會不會做茶，那就很清楚了。」

「您認為能得獎的原因在哪裡？」

「茶園的經營管理要用心，能不能做出好茶，看茶樹就知道。有很多茶農，有空就去做零工賺錢，沒有專心在茶園，沒有好的茶菁原料，當然做不出好茶。」

「您的茶園管理，有與眾不同的地方嗎？」

「現在大家都知道補充有機肥，光是市售的有機肥，還不夠，我大量的補充豆餅。其次，別人做不到的是，我肯讓茶園休耕，恢復生機。我有一塊茶園，已

經休耕八年，明年要復耕了。有捨才有得。新的茶樹，到了第五年，我就開始強剪，所以，我的茶菁比別人優質。」

不是憑感覺在做茶

「在製茶的技術方面呢？」

「製茶方法，人人都會，巧妙各有不同。大家都是憑感覺在做茶，而我和王成意，都是用科學的方法，找到最佳的原則，我們是根據自己找出來的公式在做茶。所以，我們能維持一定的品質。這是我們能常常得獎的原因。」

「一分耕耘，一分收穫，此言不虛。得獎不能靠運氣，如果沒有實力，好運不會永遠在一人身上。」

二代合作有傳承

「現在您們兩代一起做茶，看法上，會不會有出入，而造成磨擦。」

「老人家的經驗，的確寶貴。以前我也曾經試著改變，事後反省起來，還是老人家的經驗正確。現在已經是全部由我來主導。做茶必須靠年輕人，才有足夠的體力，做出好茶。做茶還是要二人互相搭配，才是最理想。父子或是夫妻，一起做茶最好。」

陳文慶做的茶，品質穩定，頗受茶商的青睞，每年幾乎都被固定的行家包辦了。不論生產多少，全包了，絕無滯銷的問題。種茶、製茶，到了這個地步，也就寬心了，儘管認真工作去，不必再煩惱行銷的問題。

秀威經典　　　　　　生活風格類　PE0150　生活風06

茶世界：
與35位茶職人的對話

作　　者 / 鐘友聯
責任編輯 / 鄭夏華
圖文排版 / 周好靜
封面設計 / 葉力安

出版策劃 / 秀威經典
發 行 人 / 宋政坤
法律顧問 / 毛國樑　律師
印製發行 / 秀威資訊科技股份有限公司
　　　　　114台北市內湖區瑞光路76巷65號1樓
　　　　　電話：+886-2-2796-3638　傳真：+886-2-2796-1377
　　　　　http://www.showwe.com.tw
劃撥帳號 / 19563868　戶名：秀威資訊科技股份有限公司
　　　　　讀者服務信箱：service@showwe.com.tw
展售門市 / 國家書店（松江門市）
　　　　　104台北市中山區松江路209號1樓
　　　　　電話：+886-2-2518-0207　傳真：+886-2-2518-0778
網路訂購 / 秀威網路書店：https://store.showwe.tw
　　　　　國家網路書店：https://www.govbooks.com.tw

2018年6月　BOD一版
定價：280元
版權所有　翻印必究
本書如有缺頁、破損或裝訂錯誤，請寄回更換

國家圖書館出版品預行編目

茶世界：與35位茶職人的對話 / 鐘友聯著. --
一版. -- 臺北市：秀威經典, 2018.06
面；　公分. -- (生活風 ; 6)
BOD版
ISBN 978-986-96186-3-2(平裝)

1.茶藝 2.佛教修持

974.8　　　　　　　　　　　107007827

讀 者 回 函 卡

感謝您購買本書，為提升服務品質，請填妥以下資料，將讀者回函卡直接寄回或傳真本公司，收到您的寶貴意見後，我們會收藏記錄及檢討，謝謝！如您需要了解本公司最新出版書目、購書優惠或企劃活動，歡迎您上網查詢或下載相關資料：http:// www.showwe.com.tw

您購買的書名：＿＿＿＿＿＿＿＿＿＿＿＿＿＿＿＿＿＿＿＿＿＿＿＿

出生日期：＿＿＿＿＿年＿＿＿＿＿月＿＿＿＿＿日

學歷：□高中 (含) 以下　　□大專　　□研究所 (含) 以上

職業：□製造業　□金融業　□資訊業　□軍警　□傳播業　□自由業
　　　□服務業　□公務員　□教職　　□學生　□家管　　□其它＿＿＿

購書地點：□網路書店　□實體書店　□書展　□郵購　□贈閱　□其他

您從何得知本書的消息？

　□網路書店　□實體書店　□網路搜尋　□電子報　□書訊　□雜誌

　□傳播媒體　□親友推薦　□網站推薦　□部落格　□其他＿＿＿＿＿

您對本書的評價：(請填代號　1.非常滿意　2.滿意　3.尚可　4.再改進)

　封面設計＿＿＿　版面編排＿＿＿　內容＿＿＿　文／譯筆＿＿＿　價格＿＿＿

讀完書後您覺得：

□很有收穫　□有收穫　□收穫不多　□沒收穫

對我們的建議：＿＿＿＿＿＿＿＿＿＿＿＿＿＿＿＿＿＿＿＿＿＿＿

＿＿＿＿＿＿＿＿＿＿＿＿＿＿＿＿＿＿＿＿＿＿＿＿＿＿＿＿＿＿＿

＿＿＿＿＿＿＿＿＿＿＿＿＿＿＿＿＿＿＿＿＿＿＿＿＿＿＿＿＿＿＿

＿＿＿＿＿＿＿＿＿＿＿＿＿＿＿＿＿＿＿＿＿＿＿＿＿＿＿＿＿＿＿

11466
台北市內湖區瑞光路 76 巷 65 號 1 樓

秀威資訊科技股份有限公司　　　收

BOD 數位出版事業部

..

（請沿線對折寄回，謝謝！）

姓　　名：_____　年齡：_____　性別：□女　□男

郵遞區號：□□□□□

地　　址：_____

聯絡電話：(日) _____　(夜) _____

E-mail：_____